中國繪畫史

〔日〕中村不折
〔日〕小鹿青雲 著

郭盧中 譯

譯 者 贅 言

中國的繪畫，在世界美術史上是佔着一個非常重要的地位，和意大利是東西兩畫系的母邦。但以前中國歷代珍貴的作品，大都存在帝王們的家裏，不獨世界的人士不能得到鑒賞的機會，就是我們本國人也很難經眼。所以世界的人們，除了歷史告訴他們中國是有着這麼一種偉大的藝術品之外，他們還不明白究竟是怎樣。近一二十年來，這些作品已從帝王之家走到大眾的眼前，而漸次再由國人展覽宣揚之於海外，於是，世界的人們真的驚奇起來了！他們讚歎這偉大的作品是寓存着中國數千年民族文化的優美的精神；他們甚至從那裏找出一句話：「誰說中國是沒有希望的國家？」

這樣，中國的繪畫在世界人的眼目裏既有那樣的認識，那麼我們對這偉大的民族文化精神的遺物，應該要有更深切的了解，更宏大的發揮。唯其要如是，則我們不僅從作品的本身去研摩，同時還得進一步去探討其來源及變遷的趨勢等等，以求明了所以產生這種偉大的藝術品的原因；那麼這只有憑藉歷史的研究了。

可是，慚愧得很！中國近來還沒有一本適合於國人所需而可明白其全體的繪畫史，非失之蕪雜，即失之簡陋；且即此亦不多見，僅寥寥兩三種而已。

說來又是慚愧，關於中國的一切文化，日本人比我們要懂得多。在明治維新以前，日本的學術界中幾乎以研究「漢學」為中心；比來亦復不衰。再加他們治學的精神非常刻勵，每一個問題，都肯費十年八年甚至一生的時光去研討，以求詳盡，所以舉凡中國的各種學術，我們還不曾注意到的，他們都研究得有很好的成

續了。於是，我們對這種目前尚缺乏適用的繪畫史，也只得暫求諸彼邦了。

本書的主著者中村不折氏，是日本治中國藝術的專家，他搜藏中國的書畫及雕刻品甚富，珍品亦多，鑒別也很精確。去年我在東京時，曾參觀過一次東亞美術展覽會，其中所展的中國名貴作品，多半是中村所收藏的，可知他對於中國美術的研究是很勤的。此書雖不能說是極完美的繪畫史，然簡明扼要，尚適宜於一般欲求明了中國繪畫之概略者；且所附插圖二十餘幀，多係中國的真跡流傳於彼邦者，尤為可貴。苟因此書之移譯，而能增進國人對於繪畫研討之興趣，使有盡美盡善的著述出世，則拋磚引玉，此譯未始盡無益也。

承蔡子民師賜題書籤，謹此深致謝意，並祝康健！

譯者識於上海。一九三六．六．二十

目　次

緒論

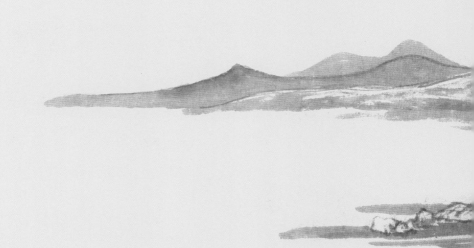

文化發育的兩個地點——東西畫別的原因——時代區劃——上世的畫風——亞細亞的畫法——中世的畫風——山水畫的格式——近世的畫風——歷史風俗花鳥畫的勃興

中國文明發展的起源，差不多和埃及、加爾代雅、司齊安那的文明同時代，而此等的古代文明國，把它特有的文化遺給後代的國民，其本身早已消滅到地平線下去了。獨中國閱四千年的長歲月，大成其美術、倫理，且形成特種的文字，有着到今日的光榮。於世界東西文化發育的地點，在西方為伊大利亞半島，在極東為中國大陸。伊大利亞吸收埃及及中央亞細亞的古代文明國的文化，遙與印度的文化相吻合，而啟發希臘的黑拉戈利斯、羅馬的奧雅司脫時代的文化，遂傳播於泰西諸國，成了組織所謂泰西文化的發源地。中國從早就採取美索不達米亞的文明，更與印度文明相接着，而啟發唐、宋時代的文運，以波及於東方諸國之間，成為東洋文化的別個系統的泉源。就現在的繪畫看去，也是這樣。西洋繪畫的源頭，是發於希臘、羅馬；東洋的繪畫（不含印度方面），以中國大陸為其所生之母。但以中國畫養育於這特種的文化之下，其發展的根柢，筆墨絹紙等的資料，以及四圍的環境等等，與西洋繪畫的這些大異其趣，於是東西畫別的溝渠便至嚴不可越了。

現代的中國，於墨林藝苑雖頗寂寞，名匠巨擘絕跡，足以稱揚者甚少，但溯觀往時，濟濟的天才星羅棋佈，發揮各代的光彩。可惜王朝的興亡頻繁，名跡多罹兵亂，今欲求其真跡，殊覺困難；唯以一部分還傳於今日，尚足窺知畫風之一斑。依從來的研究，中國繪畫的古名跡，卻多傳存於日本，在中國幾已歸湮滅。

顧最近收藏家所搜集的作品中，漸次發現其珍什名跡，得認為近真者。

在這數千年長久的歷史中，我們敘述中國繪畫史，為了敘事的便宜，把它大別做上世、中世、近世三

時期。上世期從盤古時代起至隋朝終結止。於此間把漢代的畫風與六朝的畫風相比較，則漢代的畫風比六朝之作，於雄勢的一點上佔優勝，其形式賦彩，雖至六朝頓生發達，而畫法究同是屬於拘䃼之法的。中國畫到六朝時代，雖從各方面被啟發着，然至南齊謝赫時止所有的畫，還是從拘䃼的手法。這手法是先以線鈎出輪廓，然後次第加以色彩，這是亞細亞大陸所共通的畫法，如印度阿及安達窟的壁畫，及日本大和法隆寺金堂的壁畫，皆屬此法，惟中國畫中並沒有如印度壁畫的所謂陰影法的。

但自南北朝時起，書法大發達，漸次把書法運筆的妙趣應用到畫的上面，線增肥厚，生發揮莊重之趣的傾向，遂至中唐出了於線上加添一種技巧的方法；這種畫法的創始者，實為唐之吳道玄。道玄立在中世期的劈頭，以所謂吳帶當風的筆力，發揮莊重的筆勢，其淡彩法成了吳裝的新格（至後世，稱上世的拘䃼法為高古遊絲描，稱吳道玄等的手法為蘭葉描等。但實際卻未可稱為描法，只不過加技巧之線而已）。山水畫入當代，始從人物畫的背景裏跨出，獨立為一體，由李思訓、王維等大成其格式。至宋而成古今的絕響。特殊以宋代的學風和禪門的興隆，互為因緣，促進水墨畫的發展，引起了玩賞繪畫的勃興。而繪畫玩賞的形式趨於一大變化，結果造成山水、花鳥畫的流行。於花鳥畫上，開「黃氏體」、「徐氏體」的新格。是故中國的繪畫，自唐以降，便進於渾融大成的時期，當可謂中國繪畫史的一個新紀元。至於元代的畫風，其大體系屬唐、宋的餘波，還未曾接近明、清的近體，故尚可將其入中世期中。

降至近世的明、清，跟着社會風尚的遷移一起，畫風亦變，如山水畫，把它從大多數上看去，大抵皆以纖穠或輕軟為其特色，具宋、元之格調者漸稀。且元代以來，佛教傾於衰運，同時歷史、風俗的新畫，漸次代替道釋畫而流行。明代出斯道的泰斗仇實父，清朝出陳洪綬等巨擘；尤其是入清朝，因明以降洋畫的輸入，興起了於從來的人物畫法上加添西洋風味的畫風，上官周的《晚笑堂畫傳》等出，人物畫法上便開拓一

個新生面。於花鳥畫方面，明代創寫意派及勾花點葉體；至清代，復開始常州派的純沒骨法，這和宋、元的徐氏沒骨法之尚有細拘的畫風，大不相同。

中國繪畫發展的途徑，假如詳細地去區別，也可以分做若干的小時期，各時代中都有它的特點；唯是從大勢上徵其畫風的變遷，技巧的發達，那麼區劃之如上述的上、中、近世三大時期，而探討其變遷推移之跡，最為適當吧！

第一篇………

上世期

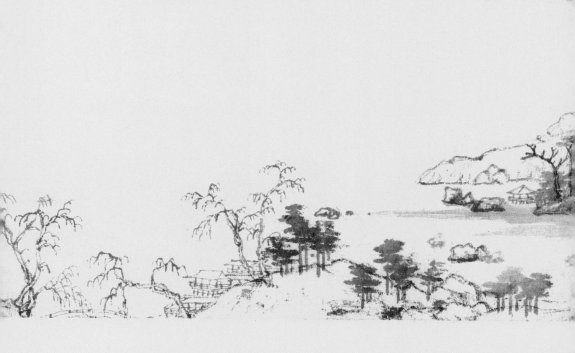

＊〔原始〕廣西花山岩畫
《祭神舞蹈圖》（局部）

第一章 上代的繪畫

文字的發明——畫之祖——十二服章——堯舜時代——夏殷周時代——春秋戰國時代——論畫的嚆矢——與外國的交涉——烈裔

太古的狀態，雖邈不可考，但可以知道中國民族在三皇五帝時代已經於黃河流域進展到漸發其文明曙光的狀態。依史乘所傳，伏羲氏始畫奇偶而作八卦，以開畫數之端。次至黃帝時，蒼頡作文字，開象形文字之端，此等文字漸次變形，遂成了特種的文字組織的起成，同時也成為中國繪畫的淵源，因為象形文字日⊙、月☽、草屮、木米、鳥🐦、蟲🐛、魚🐟等，都是象其形而製字的，所以在這時代，得看作文字即繪畫，繪畫即文字。唯是，畫從早就當作畫而流行的。依據《世本》、《呂氏春秋》等，則繪畫已始於黃帝的臣史皇，蓋黃帝時，史皇、蒼頡等製端冕袞衣，作文字，設曆數、音樂、律、度、量、衡，始以五彩畫十二章，故畫可以說是起自黃帝之時。到今日，其十二服章是什麼樣子，固然不明白，但就陶器及其他工業品等去推考，有如下的模樣：

上裳：
（1）中有三腔之鴉的日輪（2）中有搗不死之藥的兔的月輪（3）星辰（4）山（5）雙龍（6）雉

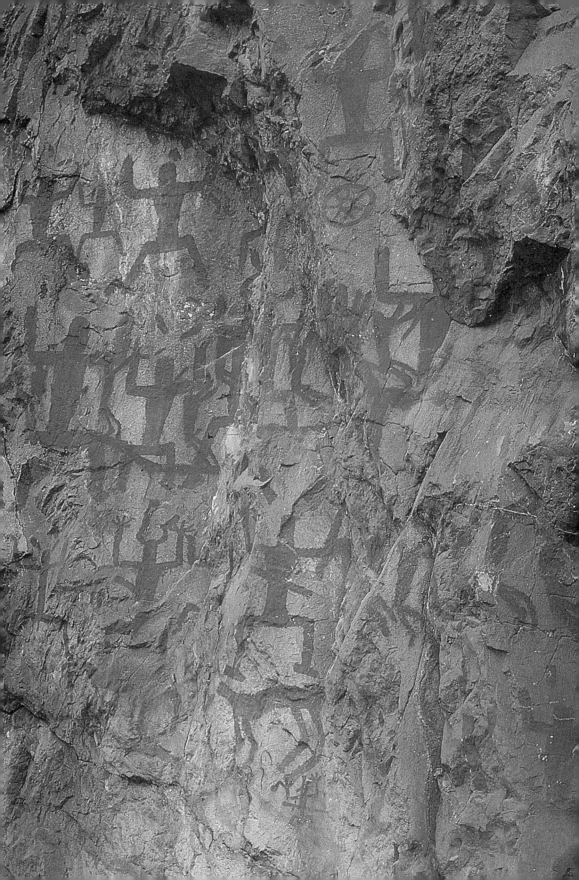

下裳：

（１）雙爵（２）水草（３）火焰（４）米點（５）斧鉞（６）亞字紋

及至唐虞之世，文教大興，諸制度也具其形態，建各官以從事，社會一新其面目，得知其漸進於整頓之域。當時已經以繪畫為繪畫而發達了。如官服的服章模樣，也從之而發達。舜的妹子嫘善畫，成繪畫之祖，這是《畫史會要》等所載的。

在夏代，從遠方圖畫奇異的物像獻給朝廷，象所圖之物著之於鼎，圖鬼神百物之形使民豫備之，這些事情就流行了。於殷代，武丁夜夢傳說，使百工圖其像求之，得說於傅岩之下，遂舉為相。依這麼說，則可知此時已有人物畫的描繪，且得想見畫史怎樣被尊重的了。

到周世，畫的用途漸廣，《周禮》上載設色工有畫、繢、鐘、筐、㡛等名目；又如地官大司徒乃掌理各邦地圖之職；又周官教國子以六書，其中的象形，實為繪畫。可知當時已經教授繪畫之術。傳謂在明堂的四門牆畫堯、舜之容，桀、紂之像並周公相成王負展之圖。以供鑒戒之用；孔子曾見此圖，徘徊不能去，謂從者曰：「此周之所以盛也。」又於王門上畫虎以示威。然三代的技工，今可觀者，僅有銅器的銘文而已。

及春秋戰國時代，楚於先王之廟、公卿之祠中畫天地山川的神靈並古聖賢之像，宋元君召畫人而喜其盤礴；周君之畫策者，三年畫龍蛇、禽、獸、車馬、萬物之狀；魯之公輸班寫忖留神之像；齊之敬君為齊王畫九重樓，久不得歸，思家心切，乃畫其妻而對之，王知其妻之美，與錢百萬納之云云。又《韓非子》上所見的為齊王作畫之客，對王之問中有「畫狗馬難，畫鬼魅易」之語，這是說寫生畫的困難，也可以看做中國論畫的嚆矢。然此等的畫，今日已不傳，故不明白它的圖樣是怎麼樣，唯其技工的幼稚，從漢代遺物的石刻畫

＊〔新石器時代〕豬紋陶缽

＊〔西周〕獸面紋夔足銅鼎

等得以類推。

到夏、殷、周時代止，中國的美術於其大體是自然地發達的，並未曾接觸及外邦的藝術。迨至西紀前三世紀時，秦始皇統一天下，其版圖擴大到西南方面，於是和外邦的交涉漸興，與印度的陸上貿易，及藉緬甸、安南之道，由西南的中國商人而開發的，遂至西域的美術品漸次輸入。始皇二年，騫霄國的畫人烈裔入朝，口含丹墨，噴壁成龍；以指歷地，繩界隨手而轉；依據方圓規矩，方寸之內，容五嶽四瀆，列土而備。又善畫鸞鳳，有軒軒然惟恐飛去的樣子。蓋騫霄國是西域的一國，其技術非常進步。由是中國的繪畫便開始接觸外來的新形式，傳其技工；如唐代畫雲龍等上有所謂吹畫的，便是其所傳，唐張彥遠的《歷代名畫記》中論之頗詳。一方面，始皇的阿房宮的大建築，也大可以增益藝術。當時繪畫之姊妹藝術的建築術，比三代時有很大的進步，於繪畫也有多少助益之處，但今已無文獻可徵了。

＊〔戰國〕帛畫《人物龍鳳圖》

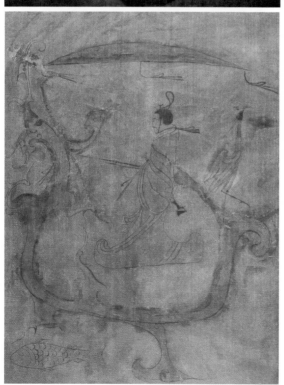

＊〔戰國〕帛畫《人物御龍圖》

第二章 漢代的繪畫

漢之治世——文教藝術的復興——圖畫鑒賞的嚆矢——前漢的繪畫——毛延壽——畫院的濫觴——後漢的繪畫——佛教之傳來——佛畫的嚆矢——聽事壁畫——寫景之初——孝子堂及武氏祠的石刻畫——畫讚之初——漢代繪畫結論

漢繼秦始皇統一天下，中因王莽篡位而中絕，遂分前漢、後漢兩期，前後約經四百年。但漢建王業的時候，因為久經春秋的戰亂，始皇的暴政，民力蕩盡，社會民眾的困憊已達其極，一世的風尚都帶着厭世的傾向，虛無恬淡的道教，漸漸地勃盛起來，故當時社會的改革為眼前的急務，而治安策的論著以之大興。及文帝、武帝之時，社會的制度文教已大整頓，加以威令再行於西域諸國，國家便昇平殷富，這裏可算是中國國民一時入於休息的時代。

自秦始皇焚書坑儒之後，學術久不振興。武帝以雄偉之才，對外經營四方，內設大學，置博士，以儒教為政治的標準，公孫弘、董仲舒、司馬遷等學者輩出，文教大興；於建築方面，建上林苑而起盛大的工程，又為七寶林、雜寶案，設寶屏風，列寶帳於桂宮等等，乃大起藝術的需要。當時張騫出使西域，把葡萄、石榴等植物，從安息國運入，培養於上林苑；今日作為漢代的遺品而可知者，如鏡背的葡萄文，足以證此，同時亦得見西方藝術的影響。其他，雕刻方面有丁緩、李菊等名匠，而銅人、石像之類，徵之書史，亦可察其

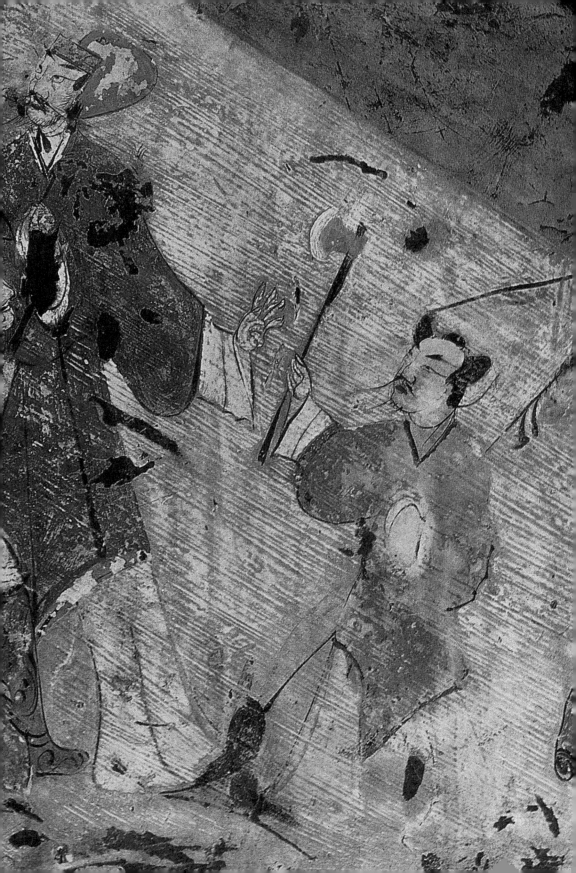

技工的進步。

這樣，漢代的文運隆盛，繪畫也跟着邁進其發展的步武。繪畫是滋養在文化的雨露裏而開花結實的，故繪畫的發展常在文化發達之後。中國的明確的繪畫史，可謂始於漢代，以前的歷史，則多朦朧不明。蓋入漢代，繪事的書史可徵者漸多，又以其遺物石刻畫等的存在，覺得比前代更加明了；尤其是畫題的範圍漸廣，且因技工的進步，其用途亦增加；如佛教畫，也與佛教的東傳一起輸入；至若圖畫的鑒賞，實始自漢代，所以漢代的繪畫，是從各方面盛大地發達起來的。

徵諸史籍，得知武帝曾創置秘閣以搜集天下的書畫，於甘泉宮中的台室，命畫天地太一諸鬼神，又命於明光殿以胡粉塗壁，施紫青之界而畫古烈士之像。宣帝於甘露三年（公元前五一年）命於麒麟閣上畫功臣十一人之像，以表旌士大夫的功勳。其他如魯靈光殿中寫天地晶類、群生雜物、奇怪、神靈等圖；民間的門戶上，畫神荼、鬱壘以鎮壓邪魔等等。畫題的種類漸多，同時其用途亦廣大，由是繪畫之道隆盛，至元帝時，便有毛延壽、陳敞、劉白、龔寬、陽望、樊育等畫工輩出。

毛延壽，杜陵人，為漢代畫工之最有名者。其畫人物，老少美惡皆得其意。事元帝朝，後坐王昭君事，棄市籍沒。蓋當時帝之後宮頗多，不能一一見到，乃命畫工圖寫其狀貌，每披圖而召見美麗者，於是後宮爭以錢帛賄畫工，獨王昭君天質佳麗，不欲更求書，工人不憚，把她畫作很醜的模樣。恰巧那時匈奴來向漢朝求美女，元帝按圖，乃以昭君送之。既而知道昭君是絕世的美貌，大覺懊悔，但已經許定了，亦無可奈何，於是便追究此事，棄畫工於市，籍沒其家，他們的財富都達巨萬。

陳敞、劉白、龔寬，其人物畫不及延壽，然皆巧於牛馬鳥類；而陽望、樊育等，尤善佈色。當時宮廷中已有所謂尚方的畫工，毛延壽輩與之，這成了後世大發達的畫院的濫觴。

於後漢時代，明帝頗好文雅，深愛丹青，另外設置畫官，詔令淹博之士班固、賈逵等撰諸經的史事，復命畫工畫之；又創立鴻都學，盛大地搜集天下的奇藝，命圖寫中興的功臣二十八將之像於南宮的雲台。明帝繼光武中興之後，一變光武帝的溫柔政策，開拓與西域諸國的交涉，當時班超在西域屢建戰功，再震前漢武帝以來的國威於西域，諸國爭入朝漢廷。由是和西域的交通益加頻繁，這裏佛教便遭逢東傳的機會，啟發六朝弘宣之端，同時亦現六朝宗教畫的端緒。即明帝夢金色的佛陀，遣蔡愔等至月氏國，把佛教的經典及雕像並白氈的畫像等輸進，安置於南宮的清涼台及高陽門、顯節壽陵之上；又於白馬寺的壁上作《千乘萬騎繞塔三匝圖》；復有謂蔡愔等迎來的摩騰竺法三藏，於保福院畫《首楞嚴二十五觀圖》。回顧此等畫，當是中國佛教畫的嚆矢。

自前漢以來，樓台中陳列古聖賢的畫像，以為鑒戒之目標的風氣，流行於王室及諸侯之間，如光武帝嘗與馬皇后觀覽陳列畫像的樓台，帝指娥皇、女英圖戲後曰：「恨不得如此之妃！」進而見陶唐像，後指堯曰：「陛下，百僚之臣恨不得如此之君。」帝顧而笑云云。又靈帝光和元年，於鴻都學畫孔子及七十二弟子之像；獻帝時，在成都學的周公禮殿上畫三皇、五帝、三代的名臣及仲尼七十二弟子之像於壁間。其他，郡府中有聽事壁畫；郡尉的府舍都施以雕飾，畫山神海靈，奇禽異獸，極盡炫耀，夷人愈益畏憚。

這樣，至漢代繪畫的需要興盛，畫工也跟着多起來。後漢的畫工，今日所傳之重要者，為蔡邕、張衡、劉褒、趙岐等，尚方的畫工，有劉旦、揚魯等。其中，張衡寫浦城縣的神獸，劉褒作《雲漢圖》，於中國開寫景之始。蔡邕巧書畫畫，善鼓琴，其名尤顯聞。靈帝曾召蔡邕畫赤泉侯五代的將相，兼命作讚及書，時稱三美。照這樣想來，畫讚也可謂已始於後漢時代。

然此等畫跡已不存，無由知其畫風之如何，幸推想為後漢時代所作的山東肥城縣的孝堂山祠，及同省嘉

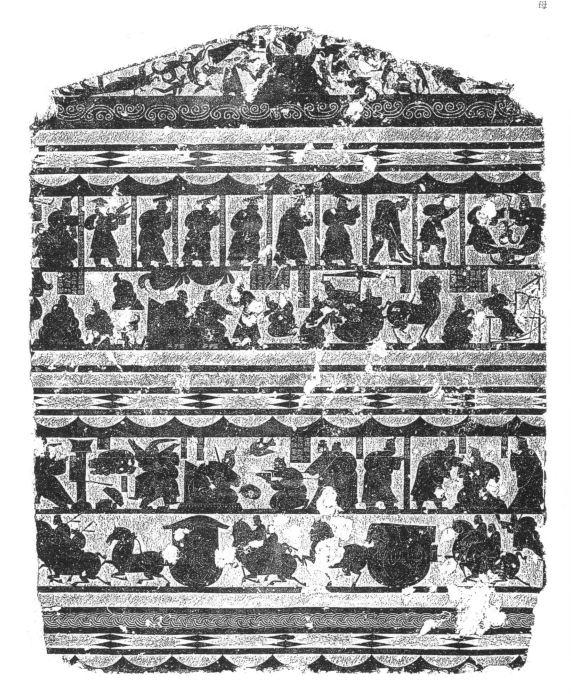

＊〔漢代〕武梁祠畫像石《西王母歷史故事・車騎》

祥縣的武梁祠等的石刻畫傳存於今，得有彷彿窺知其技工的一斑之便。其中，孝堂山祠的石刻，從石上的題銘去推考，得知是後漢順帝永建四年（公元 129 年）以前的作品，其圖樣為大王車、成王、貫胸國人、升鼎的故事及戰爭、庖廚、歌舞的風俗等，其畫是陰刻線畫的。武梁祠石室的刻畫，由其《石闕銘》而得推知為桓帝建和年間（公元 147—149 年）之作，其圖樣為帝王、聖賢、名士、烈女、戰爭、升鼎、車馬、庖廚、魚龍、鬼神、奇禽、異獸、祥瑞等，呈示神話、歷史、古代中國的生活狀態，變化多端，大抵和孝堂山祠的刻畫同樣，所差異的就是其刻法係陽刻。依此書附載兩祠堂刻畫的一部，可以看出其大概。

要之，漢代的繪畫，如其形似雖甚古拙，但其描線卻最能發揮氣勢雄大之趣。固然它不如唐代的作品於線上加以技巧，可是我們得承認其筆勢的雄偉，以及中間所含的深遠的興趣，徵之後世所發掘的當時的刻畫、雕塑或工業品等，其間自有一貫的特相，蓋繪畫和其他的藝術，是互相關聯而發達的，故知其一，則其他自得類推了。

第 三 章　六 朝 的 繪 畫

第一節　六朝文化概觀

六朝轉瞬的興亡——佛教道教的隆盛——自由藝術的萌芽——山水畫的淵源——宗教畫——佛教寺院的一大美術研究所——道釋畫

漢之國運漸傾，而魏、蜀、吳三國鼎立，但他們逐鹿中原僅五十餘年，接着便見六朝轉瞬的興亡，所謂五胡十六國爭亂的時代，其間凡三百五十年，社會的情況真和走馬燈一樣。然六朝的帝王將相多好書畫，搜藏賞鑒甚盛，故當此國家爭亂頻仍之間，還能見畫道的興隆。加以漢以來和西域的交通日漸頻繁，西域的僧侶來化中國內地的漸多；六朝的思想界，因國家爭亂，禍難相繼，社會困憊，天下終不能樂一日之治，炎運漸傾，節義之士亦不得全其終，致漢代以來的厭世思想頓呈高潮，老莊超脫的學風流行於士人間，於是內外的形勢越發助長佛教的東來。當時佛教以蔚天之勢蔓延於中國內地：在北朝，苻秦、姚秦、北魏等的諸王都非常保護佛教；於南方，自吳孫權以來至南朝歷代的帝王皆歸向佛教。寺塔的建築大盛，同時亦大起繪畫的需要，尤其跟着佛教東傳而輸入的佛像佛畫，在中國的繪畫上給予一種新的要素，這裏為六朝的繪畫進向一大發展的機運。

六朝以前，大抵以繪畫為補助人倫、方便政教的工具，或被用作建築物的裝飾，並未脫離羈絆藝術的區域；及至六朝，便興起以美為美而享樂的審美底風尚，於中國繪畫史上漸現自由藝術的萌芽，其技巧頓進。

如畫題方面，也及於佛道、人物、牛馬、山水、林石、花鳥、魚龍、車馬、樓台等，限界大見擴展，且畫品、畫論盛行，如南齊謝赫的《畫品》、梁元帝的《山水松石格》、陳姚勛的《續畫品》等即是。山水畫的發生，是因為當時北方遭胡族侵入中原，漢族漸次南下，於是四圍的境遇遂使漢人們開山水畫之端；然而作為其根柢的，的確在老莊哲學的影響，蓋與春秋戰國之世的自由思想的勃興一起的可稱為南方思想的結晶體的老子教，漸流佈於北方人之間，其愛自由樂自然的風尚，接觸及南方山水的自然美，自是啟發山水畫的原因。山水畫是由老子教的遵奉者顧愷之開始流傳的。唯是他的山水畫，並不是獨立的山水畫，大抵是作為人物畫的背景而畫的。屬於此派的人，最珍重龍，以龍為顯現無限的變幻和自在力的東西，他們平時所畫的龍虎之鬥，是表現主客兩界之戰，表現物質的虎對主觀的龍──即靈界的不可思議之力懷着恐懼而挑戰的狀態的。由此而思，都是中國繪畫之親近自然界的。又如龍虎圖的**窮極變幻**，該可以說是受老莊哲學的影響。

像這樣，六朝的繪畫固然是很多方面盛大地發展的，但這時代的繪畫在中國繪畫史上佔重要地位者，實為伴着佛教的傳播的宗教畫。當初的佛教畫家，大概是印度的宣教者，否則便是中國的求法者對佛教的新宗教有熱烈的信仰，以繪畫為宗教底敬虔的事業，所以他們所製作的宗教畫，縱使於形態有不完全的，然以其信仰的充溢發露於外形，自然地存着靈光奧妙的面影，足使人起崇敬之念。當時佛教的寺院，由於新宗教的理想而被靈化，成了一大美術研究所。其敬虔的宗教畫家，曾畫不知祖先的諸佛諸神的淨土，使充實其信

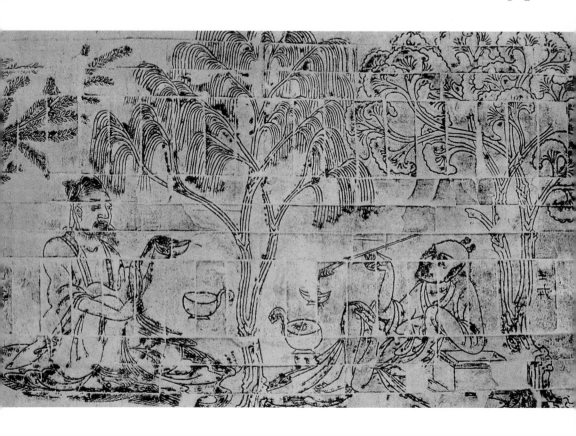

念。印度的傳說，由於從西方不絕而來的宣教者所鼓吹的，然這時代，如前述道教與佛教同樣地大流行。在南方人士之間，如「竹林七賢」，翻弄虛無恬淡之說，生忽視人生的觀念；於北方，北魏的道士寇謙之等大宣揚道教，後來漸仿效佛教的設像，遂至於繪畫、雕塑上作天尊等之圖像，開中國繪畫中的道釋畫一門，到北宋時代止，這成為人物畫發展的前頭，招致其極於全盛。然這信仰畫的隆盛，漸次減退純粹的信念，跟着漸闖入審美底界限，終至助長歷史、風俗的人物畫的發展。我們於此述六朝的繪畫，為敘事便利起見，乃別之為數節，追尋各時代而述其梗概。

第二節　魏晉時代的繪畫

曹弗興——佛畫的規範——漢人之南遷——山水畫發展的途徑——名跡的搜集——六朝的三大家——佛畫的鼻祖衛協——顧愷之——一筆畫的創始——戴氏一家

這時代的畫家，魏有曹髦、楊修、桓範、徐邈等，蜀有諸葛亮，吳有曹弗興、趙夫人等。就中名望最顯的為曹弗興，他是吳興人，赤烏元年（公元238年）行至清溪，見赤龍出水上，乃寫其狀貌，獻給吳王孫皓。傳謂孫權嘗命弗興畫屏風，他誤落筆，點污素縑，因而成蠅狀，孫權疑以為真，竟以手彈之云云。他最善大規模的人物，曾於長連四十尺的素縑上畫人物，其運筆極迅速，頭面、手足、胸背，倏忽便成，且各得調和。或說弗興從天竺僧康僧會見西域的佛畫儀範而寫之。蓋當時康僧會遙赴南方的吳國，受吳王孫權的禮聘，於建業建建初寺，為江南佛教之祖。稱為弗

興之弟子的東晉衛協，稱中國佛畫家的鼻祖。由這去想，或者弗興等以康僧會所輸入的佛畫為畫像的新規範，也未可知。唯是其筆跡早湮滅，在南齊謝赫時，僅於秘閣內存着龍頭而已，固無由知其畫法了。

西紀 265 年，西晉武帝統一三國，即帝位；但沒有多久便內有八王之亂；且當時自漢魏以來蟄居塞內的胡族，漸成強大，晉室不堪其壓迫，遂至公元 317 年而亡。後來琅琊王睿即位建康，嗣晉祚，漸保江南之地，稱為東晉元帝。在這樣的情形之下，江北之地，空委給諸夷族的紛爭；與晉室的南下一起，中國文化的中心點也漸次移向南方，這就如前所述，漢人之南下，至促成山水畫的發展。於中國啟寫景之源者，始於何人，不大明白，唯謂秦時烈裔畫五嶽四瀆及列國圖；後漢劉褒畫《雲漢圖》，使人覺熱，又畫《北風圖》，使人覺寒之類，當可推測其淵源的古遠了。更謂吳王趙夫人，當皇子出陣時，於其軍服上繡作山河之勢，使便利於皇子，這可知已把山川之景應用到實用的上面了。這樣，晉以前雖已見山水畫的起源，然漸至得其體的，還是在漢人南遷之後。徵諸史籍，如晉明帝的《輕舟迅邁圖》、衛協的《穆天子宴瑤池圖》、戴逵的《吳中溪山邑居圖》，以及其他史道碩的《金谷園圖》、顧愷之的《雪霽望五老峰圖》等，各皆為晉室南遷後的製作。其後如宗炳、王微逍遙山水之間而寫其景，發咫尺千里之趣；昭胃於扇上圖山水以自娛等，徵之傳記，可得尋其發達之跡。那是因為北方地多平原，不能給予採題材於山水的機會；南方地處山川之勝景，擅自然美，故他們於此能覓得好題材而至促其發達的緣故。至於山水畫開始出自人物畫的背景，後來漸次成為獨立的，這情形各國都是同樣。

在西晉的畫家，有荀勖、張墨等名手；入東晉則愈多。明帝師事王廙，善書畫，最長佛畫；加以有鑒識之明，自胡族入洛陽，魏晉以來的名跡，大概都罹焚毀之禍，而得再由明帝搜集法書名畫。後到了桓玄的

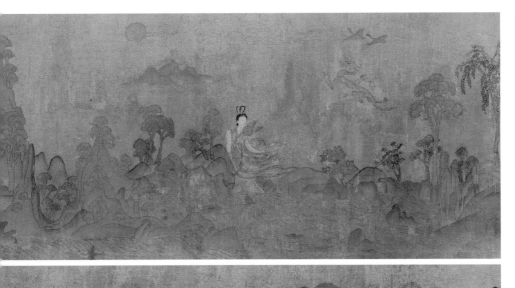

＊〔東晉〕顧愷之《洛神賦圖》（局部）

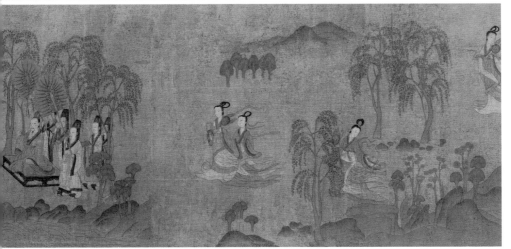

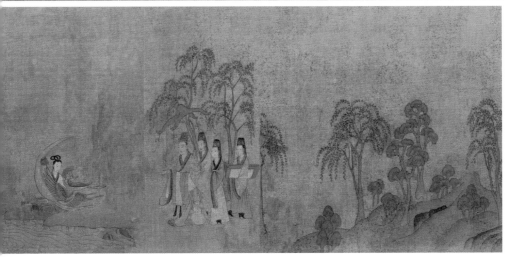

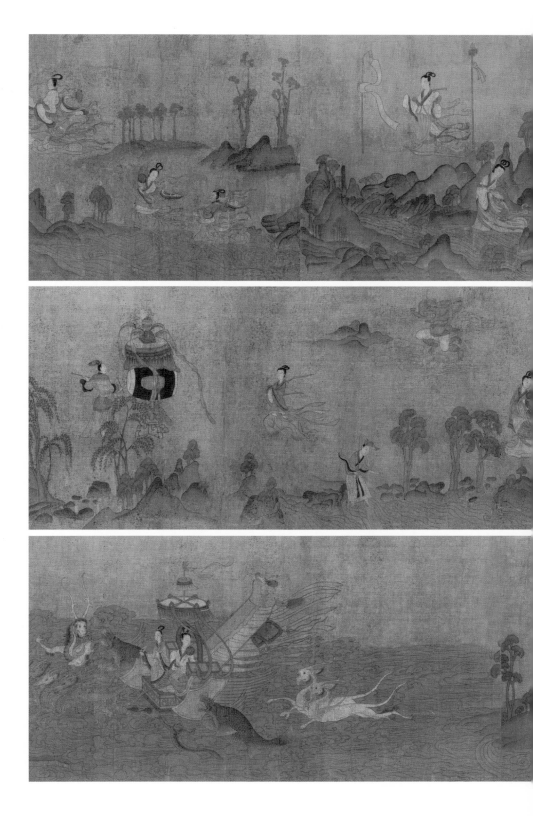

篡立，此等名跡悉入桓溫家。他如衛協、王廙、顧愷之、戴逵父子、史道碩兄弟，同為東晉的名匠巨擘。中間衛、顧二人尤顯著，尤以顧愷之與劉宋的陸探微、梁之張僧繇，並稱「六朝三大家」，尊為畫聖。衛協是吳曹弗興的弟子，世稱中國佛畫家的鼻祖，嘗作《七佛圖》，不施點睛，蓋點睛則恐飛去云云。依謝赫所說，衛協以前的畫並未臻精微的，至衛協才加以細密，雖形態尚未優秀，而氣骨卻已卓越。他的弟子中有顧愷之，字長康，小字虎頭，晉陵無錫人，博學宏才，精老莊之學，為中國畫家中最初的科學底批評家，且實係當代第一流的巨擘。他的著作，有《魏晉名流畫讚》及《論畫》一篇，並述描寫的要法。他所畫的種類極廣，始自佛像、帝王、將相、宮女的人物畫，繼從龍、虎、豹、獅、神獸、野鵝、鴨鵠之類，以至山水畫止，都沒有不稱手的。每畫人物，數年間不點眼睛，人問其故，他答道：「四體妍蚩，原無關妙處；而傳心寫照，正在阿堵之中。」

興寧中（公元363—365年）始置瓦棺寺，僧眾設會，請朝賢佈施。當時士大夫們沒有寫過十萬錢的，獨愷之題認百萬。眾人以為他說大話，後來寺眾們請這筆捐款，他要寺眾們預備一面壁，於是閉戶一個多月，畫維摩詰於其上。到了工畢將要點眸子的時候，他對寺眾說：不用三天的工夫，觀者所施，當可得百萬。及開戶，光彩陸離，照耀一寺，施者如堵，頃刻便得錢百萬。（晉義熙初，從印度獻一玉像，高四尺二寸，玉色特異，經晉，至劉宋時，安置於瓦棺寺；寺內又有戴安道的佛五身，合顧愷之的維摩詰，時人稱為三絕。）其真跡已歸湮沒，幸宋人的模作至今存着，尚得窺知其畫風之如何。如端方所藏的《洛神圖》，即其一種。還有見於當時的雕塑等，其間自得現一致契合之點。

其他，王廙曾畫孔子十二哲圖，他極獎勵從子王羲之，遂使羲之以書冠絕古今。羲之子獻之，風流高邁，畫刻二者皆能繼乃父的美風，書法更加婉媚，創一筆書。劉宋的陸探微從其風而成一筆畫，涵養於

畫道上，愈益發揮線的抽象美的根柢。如「南路點」、「北路點」的畫法，若追尋其源，皆出自獻之的書法。

於雕塑方面，他精西域之制，東夏造像極盡其妙。他如戴逵（安道）的一家，也都善畫。戴逵所作的《故人弄猿圖》、《五天羅漢圖》等，傳於唐以前；北宋米芾所搜集的書畫中，有他作的觀音像，其背後悉以範金賦彩。其畫像，形神如人，沒有鬍，這或者是於人物宗教畫上用西域造像之制，別成一家風格的吧。逵之子勃，勃之弟顒，並傳其父之琴書丹青，尤以勃的山水畫，云在顧愷之之上。戴氏一門隱遁，振高風於晉宋之間。

第三節　南北朝時代的繪畫

南北文化的差異──南北畫風之別──陸探微──一筆畫的創始──繪畫的創始──繪畫的材料──賦彩的新制──文人畫的先蹤──繪畫的鑒賞──謝赫──畫六法──官楊的設立──毛惠遠一家──《山水松石格》──禪宗之傳來──印度壁畫之輸入──法隆寺金堂的壁畫──建康一乘寺的凹凸畫──西域畫風的影響──古來名跡之灰燼──張僧繇一家──沒骨皴的創始──衛夫人《筆陣圖》──北朝的藝苑──曹仲達的淨土畫

公元420年，劉宋武帝受東晉禪，即帝位，以統御南方。當時，北方之地為拓跋魏所統一，中國大陸在這裏，就由南北兩朝支配着。史家稱劉宋以後的時代為南北朝時代。到後來，為隋所滅，南北歸一。此間凡一百五十年。

南北朝的對立，在後來中國的文物上，給予很大的影響。產生南北之差的遠因，是由於南北兩朝的相續

期間不過百五十餘年，已經當西晉之終。自從胡人侵入西北，而促迫漢人南下以來，北方為滿洲及蒙古人所據，南方為漢人所據，開南北兩朝之基，故前後百五十多年的長時間，南北人種各別地支配着。尤以北中國和南中國的自然的景趣大異，因為一在黃河流域，山禿地廣，樹木稀少，人煙亦稀，存塞外荒寒的風景；一屬於揚子江流域，山明水秀，田園開拓，雞犬之聲相應，呈風流蘊藉的景象，於是自然地使南北的文物發生差異於其間。至如語言，南北的聲音不同：清談之俗行於南朝，不行於北朝；優美的風尚，也是南朝豐富，北朝缺乏，單如南人之用牛車、肩輿，比北人的專騎馬一事，已足窺其一斑了。再從學術的方面看，則詩賦文章以南方為盛；經術訓詁之學，乃北方所長。

像這樣，南北朝的文物既各異其特色，書畫亦自有其不同的風格。至後世，乃本於風土的夷險，立南北繪畫之別，其間雖沒有確定的標準，但用筆上自存硬軟之分：一為軟性的，富於風流蘊藉的趣味；一為硬性的，饒雄大奔放的氣勢。

南北朝的繪畫，在中國繪畫史上走上了變化發展的途徑，一代名手輩出。在南方，陸探微、張僧繇的聲名最高；在北方，以曹仲達、楊子華輩顯聞。陸探微事劉宋明帝，侍左右，其畫備六法，多作佛像及古聖賢像，筆跡勁利如錐刀，骨秀神清，大覺生動，使人凜然如對神明。他因王獻之的一筆書而創一筆畫，把書法用筆的妙趣移到畫的用筆上去，故自得發揮體運遒舉，風力頓挫之趣。他的描法，為唐吳道玄「吳帶當風」之有起倒描法的先蹤。其子綏洪、弘肅，並傳乃父之遺風；如袁倩、顧寶光等，皆其門弟子。就中，綏洪的釋迦像最有名。

中國繪畫上所用工具之最古者為竹，後來毛筆發明，乃改以毛筆作畫；但一看文字方面，在周世似已有用毛筆寫成的石鼓文存在，可以想見毛筆的發明，當在三千年以前了。

紙在古時是沒有的，普通皆用縑帛，至後漢元興中（公元 105 年），始由蔡倫搗樹皮、麻頭、敝布、魚網等以製紙，但當時還未為畫工所用。至六朝，大部分都用縑素，偶爾亦有使用紙的。這樣，紙的使用，後於其發明甚久。蓋以麻紙等的面，容易吸收墨汁，不便推筆，要隨後加筆，殊覺困難，故為用古色彩的畫工的最難事，綏洪實導其先。陸家一派之外，佛道、人物方面，有吳暕、劉胤祖兄弟、謝莊等。顧景秀、顧駿之，亦劉宋武帝時之有名者，他們都長於形似賦彩，創賦彩的新制，變古體，開新體。還有宗炳與王微，同為山水名手，各有《畫敘》一篇，他們共晦跡於煙霞水石之間，為着自己的消遣娛樂而弄丹青，成了到北宋時勃興的行家外的畫——所謂文人畫的前導者。此外，北魏尚有蔣少游、楊乞德、王由等，長於佛道人物，為北方畫苑中的成名作家。

入南齊，高帝通文學，頗好畫。當劉宋高祖亡桓玄時，曾收藏其書畫；劉宋亡，復傳於齊高帝。帝聽政之暇，朝夕披玩不置，乃品第自古之名畫，不因年代的遠近，單以技工的優劣而加等別，自陸探微至范性賢止，為四十二人、四十二等，二十七帙，三百四十八卷。由是以繪畫鑒賞的入微，同時畫論也漸趨精密，當時有謝赫的《畫六法》。

謝赫是公曆五世紀中葉人，最善人物，為顧愷之以後的科學的畫家。他的寫生，比從來的畫工都高明。當他繪寫人物時，毋俟對照，只先一覽，然後歸家，依記憶而落筆，不遺毫髮，且麗服靚妝隨時改變，直眉曲鬢與時競新，其形態的細微成一種新樣，時人皆效顰之。蓋至謝赫，畫的形式漸漸進到完全之域，為中興以來的傑出。他準據其六法，於評價其目擊的古來名跡二十六本中，以顧愷之的作品置於第三品，他站在寫生的見地，一反從來的評判，而評顧作之譽過其實。他的六法是：（一）氣韻生動；（二）骨法用筆；（三）應物象形；（四）隨類賦彩；（五）經營位置；（六）傳移模寫。這六法是把從古以來的畫家，自然地對於畫的心

得所暗合的各個條目總合而排列的，後來成了畫家所遵奉的金科玉律。試想，當公曆五世紀中葉之際，就有了像這樣的法則似的論列，為一般的畫家所認取，實不能不謂為中國繪畫的一大光彩。

古畫的模寫，已由晉顧愷之迹其大要，至謝赫時，其方法益見詳密，爾來因模寫的省事，故大流行。然普通的畫工，究竟不能夠寫出其原來的氣韻。傳寫之法有二，所謂模寫、臨寫是也。模拓者，置素絹於原本之上而衍寫之；臨寫者，置原本於傍，一一依樣而寫之之謂。其後，朝廷亦行此風，稱之為「官拓」。唐代稱為「御府拓本」或「官拓」，內庫翰林院的諸生間盛行之。顧至德宗朝，以國步艱難，畫道漸衰，同時拓寫之法亦漸次廢墜。

在南齊，謝赫之外，以毛惠遠的聲名最高。他與弟惠秀共事高帝，官至少府卿。其畫師法顧愷之，體裁周備，意匠無窮。惠秀於永明中為秘閣待詔，高帝將北伐時，命他畫《漢武帝北征圖》。其子棱，亦善畫。其餘，劉瑱以婦女之地位與毛惠遠相並馳名；姚曇度父子，以魑魅鬼神勝；章繼伯及遽道愍一族，以寺壁、畫扇聞名：沈標、沈粲，以色彩、綺羅、屏障著稱，共揚名於當代。

公元 502 年，齊之遠族蕭衍，受南齊禪，即位，稱梁武帝。武帝為人英邁，通文學，且好繪畫，收藏齊王室所傳的古來名跡，復加搜集而珍寶之。其第七子元帝，字世誠；元帝的長子方等，字實相，皆能畫，元帝有《山水松石格》之論著，曾畫《蕃夷入朝圖》，又有《遊春圖》等作，其技工出自天成。方等長於寫生，將座上賓客，問兒童，隨意點染，皆能指示之。武帝在位，歷四十八年之久，一反當時北朝屢見兵革之象，於南朝卻太平日久。武帝大尊崇佛教，那時從印度經海路直渡中國的僧侶甚多，如禪宗的二十八代祖──中國禪宗的初祖菩薩達摩，便是受武帝歡迎的一人。蓋佛教與五胡之亂一起地從中國的西邊輸入北方，以長安、洛陽兩都為中心，而蔓延到中國南方；但自梁時代，則盛大地從海路輸入，當時建業之都，成了佛教的

3—2

中心地，乃至反從南方蔓延到北方。是故印度的美術，也多自梁代從海路輸入南方。梁郝騫奉武帝命，往印度模造舍衞國祇園精舍的鄔陀衍那王佛像而歸。更據史家所傳，印度中部的壁畫，也在這時代輸入的，當時被施用於寺院的壁面，後來上自朝廷的宮殿，下至仕宦紳商的屋宇亦用之。

壁畫已在上古用於王宮及祠堂等，但這時代輸入的一種新樣的印度壁畫，最初是專被用於寺院的裝飾，後以漸成中國化，且投合國民的風尚，遂至一般地使用着。那印度壁畫的畫樣如何，不明白，恐怕與今日印度阿及安達窟所遺存的無大差異。中國今日已見不到這種的壁畫，見於《梁史》的張僧繇之建康一乘寺的匾額畫，想係傳這手法的。日本大和法隆寺的壁畫，亦於梁代從中國傳來的，但經中國，復經朝鮮，中間多少當有變化，怕已不是印度暈染法的真傳了。茲為聊充參考起見，乃從《帝國美術略史》中，轉載法隆寺金堂壁畫之說明如次：

今熟視其作法，係於壁面全體塗抹胡粉，其上以描線作圖，次第施以彩色者。其色料為墨、朱、紅、黃、青黛、綠色液汁、綠青等，各色分濃淡，合潤筆與乾筆而用之。其畫風，與日本、中國固有之古畫，甚多異點，線殆無意味，不過如作形狀之彩色的格條而已。最特異者，為暈染之法，因其全作陰影，故設色濃而且深，然又非如彼出自埃及棺中之古代肖像畫，及阿及安達的圖像之作十分陰影者也。是可見印度之暈染法，經中國，復由日本人之手，多少皆變淺薄，又佛菩薩之面貌，完全帶印度式者甚多，類似阿及安達圖像中之中代的，姿勢皆雄偉，手指最能寫實，弄緻密的變化之巧；服裝方面，中尊者各以衣纏於全身，其衣有很多之褶襞。別的佛菩薩，多上半裸體者，均附以胸飾、腕環等，自左肩至右腋下，披以袈裟，腰部着極薄之裳，兩足赤露。又諸裝飾中，其意匠為印度式，而出奇怪之想像者不

少，例如普賢菩薩所乘之象，其牙延長為兩莖蓮華，一莖宛轉而變為花形之馬鐙子，將普賢之足踏其上之類，立於中尊背部之屏障，裝置埃及的古畫上所見之水瓶的模樣至多，亦有如印度阿育王時代之建築裝飾上所見之輪寶形蓮花文等。其他的模樣中，亦有如 Acanthus（希臘人所用菊葉形之花紋）的希臘風者；亦有如菱花形、麻葉的中國、日本風者。且衣服有染布模樣與布帛模樣兩種。微此諸點，則此壁畫，係以印度中部的圖樣而於中國經多少變化者為模範，由日本畫工適宜地配於此金堂之壁面而畫成的。實非凡之大作，證明千二三百年前東西交通之事蹟，呈示當代藝術之進步，放煥然的光彩於世界歷史上之物也。

關於建康一乘寺的匾額畫，《梁史》上載說：建康一乘寺門之匾額畫，乃張僧繇之筆跡。其花形，稱天竺遺法，以朱及青綠成之，遠望則眼暈而有凹凸，就而視之，尋常之畫也。故人稱此寺為「凹凸寺」。

所謂「遠望則眼暈而有凹凸，就而視之，尋常之畫也」這可以說是從來中國畫家所用的陰影法之妙處。這一乘寺的凹凸畫，與日本法隆寺的壁畫出自同一的手法，皆有近似印度阿及安達窟壁畫的地方。

六朝時代，的確是佛教弘宣的時期。當時從西方猬集而來的僧侶甚多，如天竺的康僧鎧、佛圖澄、龜茲國的羅什三藏等；又求法渡天竺者，如法顯、智猛、宋雲等，各皆為弘道的第一方便而齎進圖畫、佛像。益以南北朝的帝王、將相、盛興建塔、造像之業，自然於從來的中國畫上給與影響。尤於梁代，以印度壁畫的輸入，和迦佛陀、摩羅菩薩、吉底俱等菩畫的僧侶來化，故如張僧繇，便先傳其手法，出一新機軸。

以武帝的治世，造成了便於藝術發展的時代，產生古今一大巨擘張僧繇，於六朝藝苑中，放出一段大光彩。然帝至晚年，漸怠政事，乃招侯景之亂，當建康之陷，充溢於內府的名跡，多歸灰燼。後來，元帝將其

所餘的，皆載歸江陵，不幸江陵為西魏將于謹所陷，將降時，帝乃集書畫及典籍二十四萬卷而焚之，欲以身共投於火，以宮嬪牽衣力阻而僅免。帝歎曰：「蕭世誠遂至於此！儒雅之道，今夜窮矣。」于謹等從灰燼中收書畫四千餘軸，運回長安，爾後幾經流轉，傳至唐室。

梁代的畫工，今日傳者雖多，然張僧繇恰如群星中之月，大有使這時代的其他作家失色之概。僧繇，吳人，武帝天監中，歷官吳興太守。時武帝深歸向佛教，頻建立僧院、堂塔，多命僧繇作畫。當時諸皇子多事外征，不在宮內，帝時常想念他們，因遣僧繇傳寫他們的面貌，對之，如見其人。他的畫風，於今日固然莫得明確，但徵之傳記，如前所述，他是學西域畫風的。其創始的沒骨皴，是從印度暈染法脫化來的，其法不先以筆墨鈎研，而用青綠、重色，適宜地渲染出，和從來的鈎研畫法完全異趣。唐王洽等的手法類此。故中國畫，可謂至張僧繇而開一新面目。他畫的天女、宮女，也和顧、陸等的列女不同，皆面短而豔。他的點曳斫拂，是依衛夫人的《筆陣圖》的，點畫間，森森然如鈎戟利劍。（《筆陣圖》把點畫分做七種，說明其法。即：一如千里陣雲，隱隱然其實有形。一萬歲枯藤。丿陸斷犀象。乀崩浪奔雲。丁勁弩筋節。乙如發萬鈎之弩。、如高峰墜石，磕磕然實如崩也。）其子善果（或作張果）、弟儒童，皆善畫。善果的標置點拂，殊多佳致，至其所作，往往可亂乃父。

張家之外，當時為專門的行家而著名者，有袁昂、焦寶願、稽寶鈞、解倩等名手。焦寶願的樹色，皆出新意，點黛施朱，不失輕重。稽寶鈞意兼真俗，賦彩鮮麗，觀之者無不悅。又江僧寶於人物有名。其他，仕於梁室的士大夫之善畫者，有陶弘景、蕭賁等。弘景時稱「山中宰相」；蕭賁的扇上山水，咫尺可容萬里，同為宗炳、王微之流亞。

入陳（公元 557 年），陳文帝雅好書畫，銳意搜求古畫，所得有八百餘卷，後值滅亡，其名跡大抵都傳於

＊〔南朝梁〕（傳）張僧繇《五星
二十八宿神形圖》（局部）

隋之王室。當時於書畫方面最得名的，是吳郡的顧野王，其畫最善草蟲。

當時，在北朝方面，兵革屢見，尤其是北魏的太武帝、北周的武帝，皆行大滅法，天下的寺院、佛像等，多被破壞，加以北人武弁的風尚，大半都輕視藝術。唯是北魏的拓跋，從早就以佛教為國教，歷代的帝王，大部分皆保護佛教，盛興殿堂、伽藍，道武帝作千座的金像，孝莊帝又作一萬座石像，因此，雕塑的技工大為發達。如前述之楊乞德、王由等的佛畫，及蔣少游的人物畫的圖樣，大略不難類推。

入北齊，世祖最好畫，其第二子高孝衍，善畫鳥類。世祖以蕭放（梁武帝的猶子）為詞林館待詔，嘗於宮中督諸畫工，畫古來的聖賢及詩意，又與楊休之同撰《御覽》。時田僧亮、劉殺鬼、楊子華等，皆為世祖所器重。田僧亮最精於形態，名高一世；劉殺鬼善作鬥雀圖。楊子華尤勝，唐閻立本非常激賞他，以為古來的名手雖多，但都不及他的能曲盡其妙，發揮其美，毫末不可增減的。他最受世祖愛重，常居宮中，世稱「畫聖」。他曾畫馬於壁上，到夜裏則聽啼齧長鳴，如求水草。他的確是北朝寫生家的第一位。當時，於梵像及淨土畫方面，其技工推北齊第一者，為曹國人曹仲達（官至朝散大夫）。唐張彥遠曰：

北齊曹仲達，梁張僧繇，唐道玄、周昉，各有損益，聖賢肸

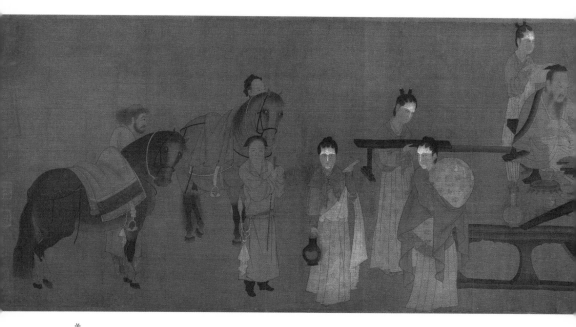

蠻，有足動人；瓔珞天衣，創意各異。至今刻畫之家，列其模範，曰曹，曰張，曰吳，曰周，斯萬古不易矣。

他所畫的衣褶是一種新手法，後世的畫家謂為「曹衣出水」，「吳帶當風」。因思曹之畫風，其體稠疊而衣服緊窄，描法少舞筆，有相似於後世所謂之蚯蚓描者。於至雕塑鑄像，後世亦傳曹、吳之法。

至北周，有馮提伽（北平人）等名手。馮提伽最長寺壁畫，其山川草木，宛然存塞北之景。又善車馬。

第四節　隋代的繪畫（茲於便宜上，入六朝章之下）

隋之統一——煬帝的奢侈——鄭家——界畫的發達——展子虔——十六羅漢之嚆矢——古來名跡之入唐室——六朝繪畫結論

東晉元帝以來，經二百七十年，至隋文帝滅北周及陳，遂合併久相對峙的南北兩朝，頗似秦始皇滅六國而統一海內的形勢。其結果，北朝的風氣抑壓了南朝的氣習，清談絕跡，經學亦興，南北相對抗的思想界的牆壁，自然地被打破，而促進其融合。於是，繪畫方面，融和南北畫風之特色的機會也多起來了。展子虔、董伯仁被召入朝廷，起先他們的畫法各自不同，後來便互採其意以相益，觀此，亦足窺其一斑了。

文帝傾心政治，尚節儉，但亦於東京觀文殿中起二台，東曰妙楷台，專藏古來的法書；西曰寶跡台，專收古來的名畫。又開皇二十年，命侍官夏侯明作《三禮圖》。而諸皇子多耽奢侈，如煬帝，當大業元年即位時，建顯仁宮於洛陽，又從長安至江都，設離宮四十餘所，以及四年造汾陽宮等，其建築、土木，幾乎凌駕漢帝，豪奢壓百代。加以當時寺觀、邸宅等的建築續起，無論哪一種，於裝飾上皆不能不需要繪畫，煬帝亦自撰《古今藝術》五十卷，故此間曾出了若干的名工。這時，展子虔由河北，董伯仁由河南，共上長安，事朝廷。他如閻毗、楊契凡、楊契丹、鄭法士兄弟，皆事隋室，因是時土木大興，他們都各得發揮其天才，垂聲名於後世。閻毗、楊契凡，共長於衣冠、車馬、輦輅，閻毗把他的技工傳給他的兒子閻立德兄弟；楊契丹為當代寫生家的泰斗。鄭法士（朝散大夫）師法僧繇於江左，僧繇以後，允稱獨步。他最長於人物、樓台，其畫層樓，添以喬林嘉樹；碧潭素瀨，糅以雜英芳草，曖曖然有春台之思。如樓台的界畫，展子虔、董伯仁等也善此

道。界畫到隋代非常發達。法士的弟法輪、德文、孫尚子，皆善畫，一門擅藝名於時。尚子多作戰筆體（當

時王仲舒亦傳此風），所畫衣服、手足、木葉、川流皆戰動，鬚髮尤存獨到之妙。法士的畫風雋妙，當時的

袁昂、陳善見、劉烏，及唐初之閻立本兄弟等，皆傳其法。然影響及唐以後盛大地向着發展之氣運的山水畫

者，是展子虔的鮮麗巧致的畫風。子虔經北齊、北周而事隋，為朝散大夫，善畫故實、人馬，其山水樓觀，

稱六朝第一，命意精深，造景奇崛，唐閻立本、李思訓等，多宗其手法。

此等諸家外，江志的山水木石，李雅的佛像、鬼神等，亦是一時之俊。當時從西域地方來的東部土耳

其的尉遲跋質那，印度僧曇摩拙叉及拔摩等，善作西域畫，其畫風深影響到中國的繪畫。拔摩之畫十六羅漢

像，為後世羅漢畫之濫觴。

這樣看來，隋代的藝苑，亦極隆盛。但至煬帝晚年，國用不足，內亂頻仍，群雄蜂起四方，遂把前所

傳來的法書、名畫，載置揚州，不幸中途舟覆，失其一半。所餘的大半，皆傳入唐室，載於《貞觀畫史》上

的便是。

要之，六朝的畫道，是從多方面發展着的，尤其是宗教畫，實佔了中國繪畫史上的重要地位。宋郭若虛

在《圖畫見聞志》中激揚地說：「近代仿古，多不及，而過亦有之；若論佛道人物，士女牛馬，則近不及古。」

云云。然一看漢代以降的中國繪畫發展的大勢，六朝的繪畫，大體是屬於從漢代的畫風進至唐代的畫風的橋

樑的過渡時期，其畫風巧致者，尚存漢代古拙的餘韻，至若寫生底技能，則比漢代勝得多，但猶不及唐代的

巧整。因為這是任何過渡時代所共通的現象，故未成確定的格式，即徵之其他的美術，也未至渾融大成的時

運，頗現動搖的現象。但繪畫入唐，於所有的方面都進至完備之域，開中國繪畫史的一個新紀元，尤以寫生

的技術為佳，這從其遺跡及當時的雕塑等，便可知道。

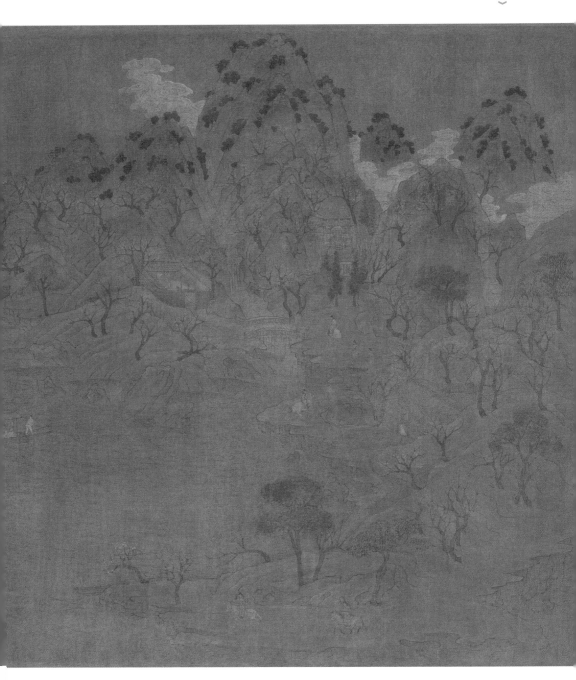

第二篇..........

中世期

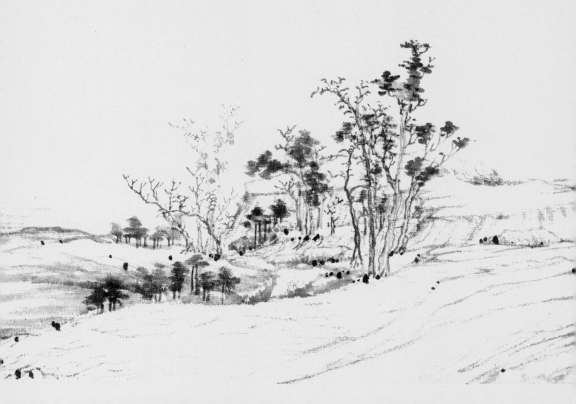

第一章 唐代的繪畫

第一節 唐代文化概觀

文運之隆盛——密教之輸入——圖像的豐富——唐代思想界的二大區別

中國的國民，在南北朝的三百年間，都在風雲亂離中過生活，迨公元 618 年，唐高祖統一天下，接著太宗即位，乃現貞觀之治世。此間，得坐四海昌平的春風，施政的組織、社會的秩序，皆大完整，憲章制度也很完備。公元 680 年，西域諸國皆來朝貢，其威令所及，差不多互全亞細亞大陸的大半，置六都護府以統轄之。後經五十年，玄宗即位，唐室中興，勵精圖治，獎勵文教，又屢樹功於邊境，遂再現開元、天寶之治世，國勢大振。漢族氣運之盛，於此可謂空前絕後了。

於是，詩的方面，李白、杜甫的天才輩出，始定絕句、律詩等的格式；經學方面，由孔穎達、顏師古等，纂定《五經正義》；文章方面，出韓愈、柳宗元之流，垂範後世；書法方面，虞世南、歐陽詢、褚遂良、顏真卿、張旭、李邕等名家輩出，極入木之妙；宗教方面，以國威震於西域，東西交通漸加頻繁，遂有景教、回教、拜火教之輸入。尤其是佛教與道教皆極流行，智者的天台、賢首的華嚴、善導的淨土、慈恩的法相、南頓北漸的禪家、南山的律等，諸宗競興。玄奘等所輸進的佛畫佛像，與金剛智、善無畏、不空三藏

第二節　唐代前期的繪畫

唐代前期的畫風　——　貞觀的藝苑　——　壁畫的流行　——　幀畫的佛像　——　閻立德一家　——　尉遲乙僧　——　屏風之制

及六扇鶴的嚆矢

唐代前期的畫風，大抵是繼承六朝的，雖技巧上有一種進步，但還未開其新紀元，好似初唐的文學是揚六朝後半朝的綺麗豔冶的餘波：於詩，如沈、宋之律，雖一變六朝詩的格律，而根柢尚傳六朝豔冶的餘韻；於文章，依然蹈襲六朝的四六駢儷體，還未現李、杜、韓、柳等那樣正大雄渾的風韻。這期的畫風，多蹈襲古來的，以鉤研法作畫，細緻豔潤。如山水樹石，皆不曾向着發展的氣運，有用筆極細緻者，也有未能發揮

等的密教一起傳來的圖像，都給當時的圖像以豐富的變化，且顯著地影響及楊惠之等的佛畫。當時佛教美術的一部，由現在還遺存着的龍門石像（公元 680 年）、廣元佛崖（公元 720 年）等，足窺其一斑：相貌圓滿，衣褶流暢，技巧不像六朝的古拙。其他，建築術方面，如寺觀、道觀、宮殿、樓閣等，各皆盡宏壯華麗之極。一代文物，燦然媲美古今。

唐代三百年間，因文運隆盛，而畫道亦盛，但以社會風尚的變遷及文運的改移，繪畫也從之而生變化。繪畫也和其他的文藝同樣，是國民思想的反映。我們現在為便宜計，把唐代三百年間的繪畫，分割為前、後二大時期。唐室的中興——玄宗的開元、天寶之際，是唐代的文運進一步迎接新思潮的時代，歷史上以這裏作巨大的分水嶺，可由此區別其前後之特相：是故繪畫亦自以此時期為界限，各發揮其特色。

其妙趣者。故初唐的繪畫，嚴格地說，還未可入中世史的時期。唯是，貞觀的治世，為國運達於高潮的時代，使初唐的文物走向隆盛的氣運，畫道亦大發展，其鑒賞也比六朝為盛。當唐高祖統一天下時，梁、隋的官本，長安、建康兩都秘藏的珍跡，雖因宋遵貴載之渡河，而漂沒十之一二，然其餘皆歸高祖的御府。至太宗，更廣求購於天下，《貞觀公私畫史》所錄的名畫，達二百九十三卷之多；武后時，張易之奏請修之，鳩名工而摹製副本，自多藏其真本。太宗自己善畫，其弟漢王元昌、韓王元嘉也都善畫，遂至如閻立德兄弟等，一代名手輩出，謳歌四海統一的鴻業。加以佛、道二教大流行，寺院、道觀的建築勃興，如善導大師造淨土畫三百餘壁；中宗禁佛寺壁畫道相，道觀畫佛畫等，足知壁畫的隆盛了。幀畫的佛像，當時很流行。再如太宗、高宗朝，玄奘三藏、王玄策等從印度傳來的佛教畫，以及於閻王薦與太宗朝的尉遲乙僧的印度暈染法的凹凸畫，皆增益中國的繪畫不少。

自高祖以後，漸習於太平之世，乃至以奢侈淫樂為事，惹起武韋的禍亂，到中宗朝，唐室的基礎已將傾墮；及玄宗即位，始復中興，開開元、天寶的治世，於畫道上，樹一新紀元。

立在唐代繪畫界的源頭，謳歌四海統一的大業者，是閻立德的一門。其父子兄弟俱善畫，且傳為家業。太宗貞觀初，作《王華宮圖》稱帝旨，官至工部尚書。貞觀中，東蠻謝元深入朝，時顏師古上奏曰：「昔周武之世，遠國來歸，乃集其事，作《王會圖》；今卉服、鳥章俱集蠻邸，實可命圖寫。」於是，命立德等寫之，其詭異之狀，毫末不差，一切莫不具備。

立德之父毗，事隋，以丹青聞；弟立本，為其家之白眉。高祖武德中，立德為尚衣奉御，作袞冕大裘等，六服車輿傘扇皆得其妙。

立德之弟立本，亦事太宗、高宗兩朝。顯慶初，代其兄為工部尚書，總章元年拜右丞相。立本長於應務之才，兼善書畫，最妙形態，朝廷號稱為丹青之神化。詔令寫太宗的真容，又寫《秦府十八學士圖》，使褚亮

為讚。貞觀十七年，作《凌煙閣功臣二十四人圖》，自己為讚。當時，天下初定，威令震外國，外臣來朝者甚多，命立本圖寫其風俗。太宗嘗與侍臣泛舟於春苑池，時有異鳥游波間，上愛玩不已，乃命侍臣歌詠之，急召立本寫其狀貌。閣外皆傳呼為畫師。立本官既至主簿郎中，而常俯伏池側吮丹粉、望坐者，自覺羞愧流汗，退而戒其子曰：「吾少讀書，文辭不減儕輩，今獨以畫名，與廝役等，汝曹慎毋習焉。」

今徵諸史冊，閻氏一家的畫風，多極盡痛快，所畫宮女，曲眉豐頰，神采如生，體法高古，景物變幻無窮。更依元黃子久等所記，他所作的《西嶺春雲圖》，曾入內府，有宣和御題，用墨嶒嶒有骨，設色奇崛有法，又以丹朱為石質，後加青綠以點綴之，人物僅寸餘，而生動活潑，纖毫無滲漏。且謂兩宋人以釘頭皴點染者，其源即出於此圖樣。

當時于闐國之王，以尉遲僧善丹青，乃薦之於太宗，太宗授以宿衞官，封郡公。他長於外圍圖及佛像，時人稱其父拔質那（隋朝來遊）為「大尉遲」，稱他為「小尉遲」。其用筆緊勁如鐵，非常灑落而有氣概，曾在慈恩寺的塔前畫千手千眼的觀音圖，於凹凸的花面之間，有千手眼的大悲菩薩，其精妙不可名狀。《畫鑒》曰：「尉遲乙僧作佛像甚佳，其用色沉着，推起絹素之面，而不隱指。」他的畫法，相似張僧繇所畫的一乘寺的凹凸畫。所謂不隱指者，或是說陰影的顯著吧？

其他，於初唐有特種的技工者，如竇師綸之創始瑞錦宮綾章彩，蜀人稱之為「陵陽公樣」；范長壽（學張僧繇）作鄉村的風景，其山川的形勢、屈曲、向背、分佈、遠近，各具條理，創今日的屏風之制；河東薛稷（字嗣通），通書畫，所畫的鶴，稱黃筌以前的第一，如屏風的六扇鶴圖，是由他創始的；曹元廓，於武后朝，在九鼎上畫九州物產之圖；殷仲容與其父聞禮，共善寫像，用墨色時，復兼五彩。又如張孝師之地獄圖、尹彬的佛道鬼神，都是最顯著的。

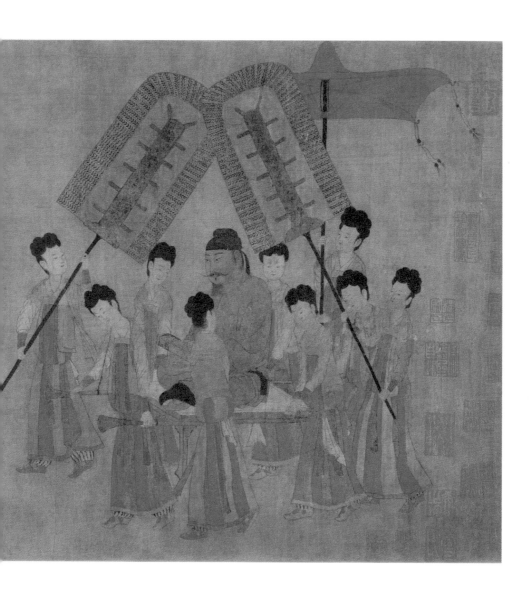

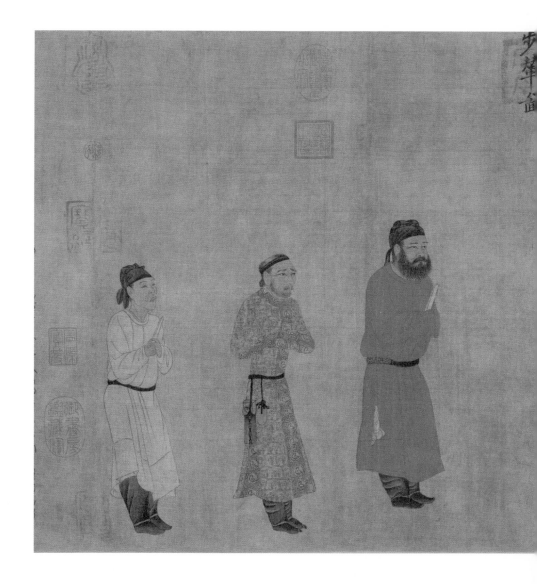

第三節　唐代後期的繪畫

開元天寶間的文運——中國繪畫史上的一個新紀元——吳道玄——印度美術的影響——
南北畫的二大系統——李思訓一家——金碧青綠的山水——當時的用絹法——蜀道的山水——王維畫風的
流傳——宗教思想的變遷——禪宗興隆的原因——王維——盧鴻一——鄭虔——張璪與畢宏——動物畫與韓
幹——畫馬的變遷——陳閎等——韋偃一家——德宗以後的藝苑——山水諸家——王洽的潑墨——佛道人物
畫的諸家——周昉及其水月體——趙公祐一家——花鳥及雜畫

公元 713 年，玄宗即位，再興唐室，任用姚崇、宋璟等名相，屢建邊功，威令震於西域，內外咸治，自
貞觀治世以來，約經六十年，至此復現開元、天寶的治世。在這四十年間的昌平，啟發所謂開元、天寶的文
化、文學、藝術，一時勃興。李唐一代的文運，實足以肆美前朝，而開元、天寶之際，乃漢族的氣運達於最
高潮的時代，文化也發揮其特色：於詩，出李杜之天才，一變初唐的格調，開正大渾雄的格律；文章則漸返
漢、魏的古體，現渾融一遍之風；於畫道，吳道玄、李思訓、王維等名匠巨擘輩出，開道釋、人物、山水畫
的新紀元，即佛像、人物畫，由吳道玄的所謂吳帶當風的描法，去改變從古來蹈襲着的高古遊絲的細筆，於
焦墨痕中，略施輕染，自然地超出縑素之面的淡彩法，出所謂吳裝的新格。

道玄，初名道子，幼孤貧，客遊洛陽，學書法於當時的名家張旭、賀知章，不成，因而習繪事，少年時
已深造妙處，大抵師法張僧繇。他初為兗州瑕丘尉，時聲名達天朝，玄宗召入禁中，授內教博士，非有詔，
不得使作畫。玄宗乃賜其諱，改名道玄，而以舊名道子為字，世稱為張僧繇後身。他曾為將軍裴旻畫天宮寺

之壁，那時他看了裴旻的壯觀的舞劍，後來便增筆力的激昂頓挫、風馳電掣的情勢。但其縱橫壯拔的格法，久成中絕，至宋代，由李龍眠等名手祖述之。

他曾由張孝師的《地獄圖》，改作《地獄變相圖》，當時京師的屠沽魚罟之輩觀之，皆懼罪而改業。北宋黃伯思曰：「吳道玄之《地獄變相圖》，與今日見於諸方之寺院等者大異，此畫中一無所謂『劍林』『地獄釜』『牛頭馬面』『赤鬼青鬼』之物，而尚有一種不可言之陰氣襲來，使觀者不覺肌膚生慄，以使捨惡業而就善道，誰謂繪事小技哉？」這便足以想見其非凡了。

道玄的畫，是集前人的長技之大成，其活潑的天才，無往不可，所作的人物、鬼神、鳥獸、台閣、山水，皆冠絕於世。他的蜀道山水，自成一家，傑出風塵之表。人物、鬼神，面目得新意，手足窮變態，有方圓、平正、高下、曲直、折抑之法，具八面生動之概。其線上加一種技巧，始變古法，而發揮莊重之趣。其於焦墨痕中略施微染的淡彩手法，成了所謂吳裝新格，永為後世的格法。宜乎他那縱橫壯拔的妙技，風靡當時的藝苑，開中國繪畫史上的一個新紀元，橫亙古今而為藝苑的重要人物了。他的人物畫之能被稱為特出新意，窮極變態，冠絕古今者，固由於他那靈妙的手腕，但當時從印度輸入印度婆羅門的圖式及健馱羅式等的像容、圖法之豐富，也給與他以很大的影響。

他的弟子盧棱伽、楊庭光、李生、翟琰、張藏、王耐兒等，皆傳吳裝的新格。如盧棱伽、楊庭光，往往有難別的作品。後來，五代的朱繇也傳此法。就中以盧棱伽最顯著，其筆跡，風骨雖不及道玄，而物像精備，長於經變、佛事，所作十六羅漢及佛陀像最有名。

《洞天清錄》曰：「唐盧棱伽之筆，世人罕見，余於道州見其所畫《十六羅漢圖》，衣紋如鐵線。惟崔白作圈線，頗得餘緒；至李公麟已遂不及。」棱伽及入蜀地，聲名益高，乾元初，於大聖慈寺中畫《行道僧圖》，

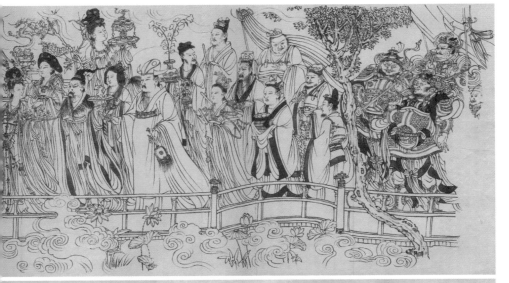

〔唐〕吳道子《八十七神仙卷》

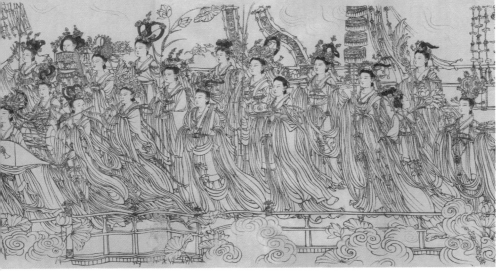

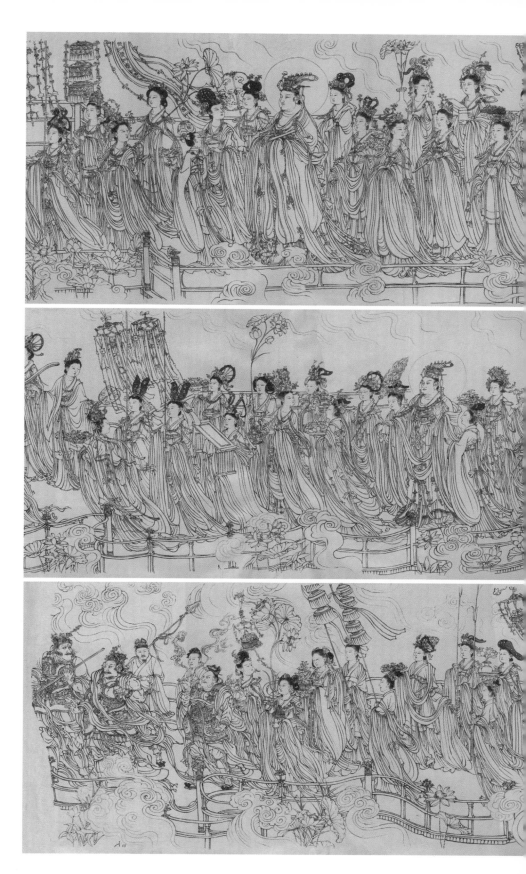

書法名家顏真卿題之，時稱二絕。

其他，當時於佛事、人物畫著名的，如僧法明奉詔於含象亭畫麗正殿諸學士像；又車道政承旨至于闐國的柯丹王家，貌寫毘沙門天王圖而歸。還有談皎的人物，態度、衣裳皆潤媚，其大髻、寬衣，甚投合當時的風尚，這些都是一時之傑構。

山水樹石一門，魏、晉以來，屢上名手之筆；雖前有宗炳、王微的《山水畫論》及梁元帝的《山水松石格》的論畫，但入唐始見其大成。因為世界上無論任何國家，山水畫總是後於人物畫而發展的，起初它只為人物畫的背景，以後漸次地獨立起來，成了一體。依唐張彥遠的《歷代名畫記》，則唐以前的山水畫，大抵群峰之勢如鈿飾犀櫛，水缺容泛之妙，其人物往往比山大，體法未免古拙，這足知山水畫還不過是人物畫的背景，未曾獨立的。但自初唐至中唐初葉，山水畫已由人物畫裏完全獨立起來了，尤其是吳道玄的蜀道山水畫，給與這一門以一種變調；更至現李思訓父子的細勁的皴法及青綠金碧的賦彩，而成格調。如樹石，至畢宏、張璪、韋鷗等出，始發揮其妙趣。次於李思訓等，而王維、盧鴻、鄭虔之輩出，振興有淡彩、水墨之別調的山水畫，遂至產生山水畫上的若干流派。到後世，分唐以降的歷代山水畫為南北二大系統，以李思訓為北宗之祖，以王維為南宗的開山祖。像這樣的南北畫別之是否得當，我們暫置不問；至若後世求山水畫的淵源於唐代者，實由於至唐始大成山水畫的格式之故。

山水畫到唐代完全大成其格法，走向大發展的氣運。那是由於晉時漢族移動到南方，愈益煥發對山水的風尚，其後漸從人物畫的背景獨立出來，而伴着開元、天寶的文運之興隆頓趨發展了。我們今日徵諸唐代的各種工藝品或詩文等，得知唐人最好山水，且為其長技。

於藝苑中，常看到累代相承，揚其家名，樹立了成立自血族傳承的大流派。單就父子兄弟相濟美者而

言，如閻氏父子兄弟，黃氏父子兄弟，徐熙、高文進一門，馬氏一家，趙孟頫父子等皆是；而李氏一家為其尤者也。

李思訓字建見，唐宗室孝斌子，以戰功顯當世，官至武衞大將軍，故時人稱為大李將軍。其弟思誨，子昭道，思誨子林甫，林甫姪湊，一家五人，並善丹青，其細勁的皴法，青綠金碧的賦彩，世成重之。思訓生長於富貴的環境裏，日夕所觀覽自然地與精麗的畫風，遂以金碧青綠的山水，樹一家之門庭；至其子昭道，更加工致細目，筆法細勁，於石用小劈斧，於樹葉用夾筆。其用絹法，皆以熱湯使半熟，入粉捶之，如銀版，然後以青綠為質，以金碧為文。當時的畫家，大概都從此法，吳道玄亦用之。

玄宗嘗命吳道玄寫蜀道的風景於大同殿，道玄平日而成畫；後復命李思訓於大同殿寫蜀道的山水，思訓費數月而漸成，時玄宗歎曰：「李費數月而成，吳經半日而畫，而俱不失合作。」這足知他們的畫風是如何地差異，同時亦可想見思訓的畫法是怎樣的細緻了。思訓之子昭道，為其家之白眉，世稱小李將軍。其山水、鳥獸、樓台皆善，其巧致細目之點，過於乃父，雖寸馬豆人，而鬚眉畢具。《畫鑒》曰：「昭道之《海岸圖》，絹素百碎，粗布神采，其筆墨之源，皆出自展子虔輩。」蓋其父子共出自展子虔、閻立本的畫風而至別樹一幟。

這樣，山水畫是由盛唐李思訓父子而大成的。但自安史亂後，入中唐之世，更由王維、鄭虔輩，開一種別格的水墨、淡彩的山水畫。其畫風，韋偃、王洽、王宰、項容之徒傳之，而至五代的荊浩、關仝。中唐以後，至北宋末的山水畫家，大抵多屬於這一派；李思訓一派的畫風，漸至南宋的畫院而復興，這雖一由於王維等的天資之偉大，但也為着中唐以降的社會風尚傾移於高雅沖淡的緣故吧。蓋如前述，開元、天寶之際，昌平日久，因繼紹六朝豔冶之風的初唐文運，一切都達到高潮，於是它便再迎進新的思潮；這徵之李、杜之

輩，開始出雄渾蒼勁的格調，啟發唐詩的精華，更於中唐以後，成韓、柳的高雅沖淡，可以知道了。至觀當代宗教思想的變遷，亦足以徵時代思潮的推移。

一貫六朝之思想界的時代思潮是厭世的，因而道、佛教極隆盛。如佛教，梁武帝普通元年（公元 520 年）由達摩大師輸入的，當時尚未走上興隆之運。但自達摩退居少林山，凡經二百年的時光，至六祖慧能的晚年，禪宗的一門，漸趨隆盛，遂至在中國的宗教界上開一新生面。

當六祖去世時，正是玄宗開元元年（公元 713 年）。李思訓、吳道玄的聲名已高，王維、盧鴻一、鄭虔等漸露頭角的時代。其後，六祖的法兄神秀的禪風，大盛於湖北，稱為「北漸之禪」；六祖的禪風，多榮於江南，稱為「南頓之禪」。禪風頓興，其門葉漸繁，偶遇會昌的厄難，他宗等皆衰，獨禪家影響於人不少，尤以六祖的南禪，到五代末季止，於二百五十年間，所謂五家各張其門戶，其宗風風靡天下。

中唐以後，獨禪家隆盛者，實因當時社會人心的風尚已移，與六朝、初唐的所好不同，其他宗派的理論之花太濃豔，宗旨多煩瑣迂遠，亦有不相適合；反之，禪宗之旨高遠而直截簡明，自有灑落風韻的餘情，其直截輕妙的一種別調的語錄，投合士大夫、文人的文雅思想，適宜於當時的社會風尚之故。而於畫道，處此文運轉機之間，乘時代的新思潮者，為王維、盧鴻一、鄭虔之輩。他們都是當代的高士，思想有相通之處，自然地興寄興寫情的畫風，而至開裁構淳秀、出韻幽淡的水墨、淡彩的法門。

王維字摩詰，太原人，玄宗開元中舉進士，官至尚書右丞，故世稱王右丞。與弟縉齊名。西紀 755 年，安祿山反，玄宗出奔蜀，他為賊所獲，祿山固知其才，迎置洛中，迫為給事中，既而賊平，他亦下獄。時弟縉已居高官，請求替他贖罪，肅宗亦憐而許之，後復授以右丞，那時他上表曰：「縉有五長，臣有五短，願賜還官，放歸田舍。」於是便隱居輞川的別業，與山水琴書為友。其襟懷高曠，魄力宏大，變從來的鈎研之法，

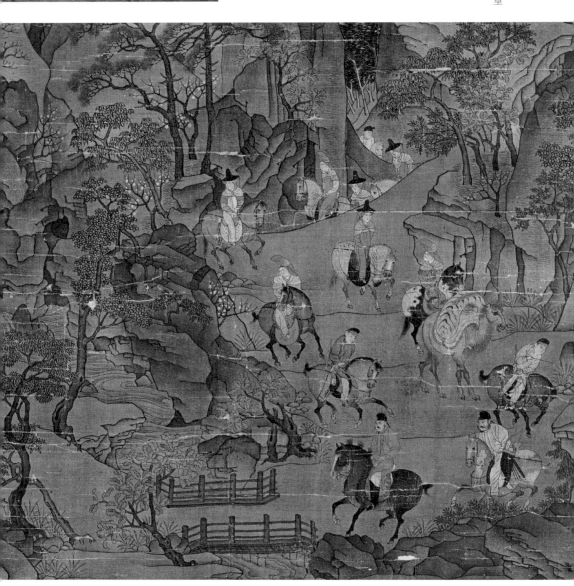

創渲染的墨法，餘流綿綿，及於後世。他又善詩，為當時詩壇的四傑之一，立於格調、神韻的源頭，發揮李、杜以外的別趣。其畫尤長於山水，當時的畫家們，謂其天機到處，非可學而及。東坡曰：「味摩詰之詩，詩中有畫；觀摩詰之畫，畫中有詩。」

當時，盧鴻一（字浩然，苑陽高士）、鄭虔（滎陽人，官著作郎）輩，亦興水墨、淡彩的畫風。盧鴻一於開元中與王維同以諫議大夫被召，固辭不就，因賜隱居，歸嵩山。他最長山水樹色，以瀑布有名，墨法融液，創水墨之法。鄭虔也和王維等坐安祿山事被貶，詩不及王維，書法稱當代逸品，與李白、杜甫為詩酒之友，畫最善山水，頗得淡彩之妙，嘗以詩及書畫獻明皇，明皇親題為「三絕」。

張璪字文通，吳郡人，官至檢校祠部員外郎。最工樹石山水，撰《繪境》一篇，述畫的要訣。時有畢宏者（公元767年，官至給事中），一變從來松石的畫風，不拘滯前法，落筆縱橫，意在筆先，而多生意，於山水松石擅名，但他一度觀璪之畫，驚歎不能措，問璪之所受，璪曰：「外師造化，內得心源耳。」宏從此遂不拘正筆。他大抵用禿筆為畫，或以手摹於素絹。嘗手握雙管，一時齊下，一為生枝，一為枯枿，氣傲煙霞，勢凌風雨，槎丫之形，鱗皴之狀，隨意縱橫描出。當時於松石，雖已有如韋偃、畢宏等名手，但都不及張璪。璪之山水的形狀，高低秀麗，有咫尺千里之趣。石尖而落，泉噴如吼。後世言松石者，無不稱張璪。

再就當時的鞍馬等動物畫觀之，又多為後世之宗。如曹霸、韓幹、孔榮、陳閎、韋偃等之於鞍馬，以及韋無忝的《獅子圖》，是其最著的。蓋開元、天寶之際，唐室的威望震於西域，從諸國獻來的名馬、奇獸很多，故當時的畫家，自然地得着好模範。古來稱韓幹的馬畫肉不畫骨者，是由於他的畫馬和向來的大異，能自成一家之妙。

唐人善畫馬的雖多，但須以韓幹為第一。幹生於長安附近，少時傭於酒肆，王維偶知其畫才，每歲給與二萬錢，使得專心從事繪畫。天寶初，他被召為供奉，官太府寺丞。善寫人物，最巧於鞍馬，山水傳王維之法。初師曹霸，後獨擅其能。當時陳閎善畫馬，玄宗命幹師事之，幹曰：「臣自有師，陛下內廄之馬，皆臣師也。」這可知他是如何看重寫生了。古來有《八駿圖者》，為史道碩之跡，或云史秉之筆，但這無論怎樣，都為螭頸龍體，矢激電馳之類，罕具馬之狀貌。蓋畫馬之風，晉、宋間已由顧、陸而一變，至周、隋時代，董、展變其態，屈產、蜀駒，猶存翹舉之姿，缺乏安徐的體態；；但至韓幹時，玄宗好大馬，御廄所有，達四十萬匹之多，中有如沛艾大馬的名種，加以那時從大宛國每年獻納名馬，命於北地置群牧，命韓幹畫其駿，乃有《玉花驄》《照夜白》等名畫，其畫風是寫生的，結果能得形似的完全，遂以畫馬為古今之宗，他着重寫生的事情，我們看他注意於春夏秋冬的季節、骨相的解剖、色彩的調合及其動勢，就可以知道了。他的門弟子很多，以孔榮為高足。後如宋之李公麟、元之趙孟頫等，皆師法之，進其妙境。

陳閎，於開元中被召，畫明皇及唐室諸帝王之像。他巧於人物、鞍馬。玄宗出獵泰山時，他和吳道玄、韋無忝同供奉，三人合作有

一幅《金橋圖》，極有名。圖中的御容及帝所乘的照夜白馬，陳閎畫之；橋樑、山水、車輿、人物、草木、禽鳥、器具、帷幕、吳道玄主之；狗馬、驢騾、牛羊、橐駝、猴兔、豬貀之屬，韋無忝主之。圖成，時稱「三絕」。

當時與韓幹並稱為畫馬之雙璧的是韋偃。黃伯思說曹霸的馬，精神比形似優；韓幹的馬，形似比精神勝；韋偃則能調和二者。又謂他們三個的行筆，有相類似的。偃又善山水、松石，筆力勁健，風格高舉。其山水屬於王維的一派。他的父親韋鑾亦善山水、松石，鑾之兄鑒亦善龍馬，是可知其來有自矣。

如前述，唐朝三百年間的藝苑，於開元、天寶之際，煥發一時，名匠巨擘，人才輩出，開中國繪畫史的一個新紀元，多為後世之宗。但自德宗以後，雖時有舉揚唐代盛畫之風，然大抵不過僅持續其餘勢而已。尤其至德宗朝止，朝廷盛設官拓以摹仿古來名跡的，也以國家多故而漸廢絕。其後，武宗好神仙，毀佛寺伽藍至四萬餘處，佛畫的發展受了一個大打擊。憲宗以來，結黨相爭，宦官朋黨的軋轢大甚，且加以藩鎮之禍；於懿宗朝，復見邊境入寇；至僖宗，以國用不足，賦斂愈迫，百姓流離，盜賊蜂起，遂生黃巢之亂，唐室的末路迫在眉睫了。故自中唐末至晚唐，藝術的發展生了大阻礙。祿山亂時，唐室所藏的名跡，散

063

佚甚多；至肅宗，往往頒給貴戚，轉歸好事者所有；德宗蒙難以後，再經散佚者，偶為人間鑒藏之導機。在張彥遠的時代，董伯仁、展子虔、鄭法士、楊子華、孫尚子、閻立本、吳道玄等的屏風，一扇之值，從一萬五千金達二萬金；楊契丹、田僧亮、鄭法輪、尉遲乙僧、閻立德等的畫，皆值一萬餘金，這也可想見當時名畫的貴重了。且因古製的卷軸不大便當，乃裝為散葉子的，亦起於此時。而唐末的爭亂，使張遇、張詢、刁光胤等名手避難蜀地，成了五代紛爭之世，使蜀地的藝苑漸成為隆盛之氣運的導火線。

於此觀中唐中頃至晚唐間的重要畫家：山水畫方面，如王洽、顧生（王洽之弟子）的潑墨，天台項容處士的有墨無筆，王宰的巉嵯巧峭，皆屬於王維的一派，其畫風甚顯著。其他：沈寧、劉商之繼張璪的松石，高陽的齊皎兄弟、會稽的僧道芬、河東的裴諝、吳興的朱審等，亦一時之俊也。就中以王洽為最顯。

王洽（或云名默）初受筆法於鄭虔，後自開潑墨之法，善潑墨以畫山水，故時人稱為「王墨」。性奇僻，好酒，醉後以發濡墨汁而成畫。德宗貞元中，為海中都巡，人聞其意，答曰：「在要見海中之山水耳。」半年辭職歸，其後落筆輒得奇趣。古來以王洽為雲山之祖，如宋米芾父子，係傳王洽潑墨的手法，而別成一家的。因為他常往來海中，時見雲煙漂渺的海山，目擊雲霞捲舒、煙雨慘淡的景象，遂至愈發揮其潑墨的妙趣。他作畫，必待沉酣之後。解衣磐礴，吟嘯鼓躍，然後潑墨於絹素之上，因其形像，或為山，或為水，或為林，或為泉，全無墨污之跡，自然天成，宛如太古渾沌之景象。

佛、道、人物畫方面，如周昉的水月體；范瓊、陳皓、彭堅，當宣宗復興佛宇時，於成都的大慈、聖壽、聖興、淨眾、中興五寺，畫牆壁二百餘間，各盡其妙；又如常粲善作上古的衣冠，孫遇、張南本之兼長水火，以及成都的趙公祐一家，蜀之左全、常粲之子重胤，並呂嶤、竹虔等，皆極著名者也。

周昉字景元，長安望族，官至宣州長史。初學張萱之畫，後自成家。所作頗富於精神姿致，其衣冠與閭

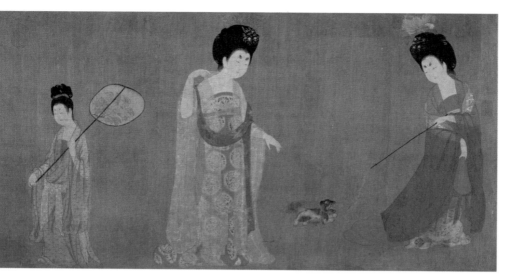

＊〔唐〕（傳）周昉《簪花仕女圖》

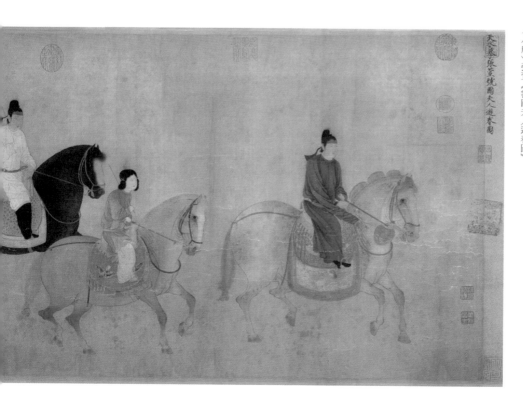

＊〔唐〕張萱《虢國夫人遊春圖》

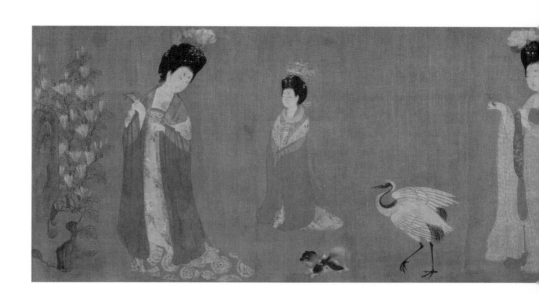

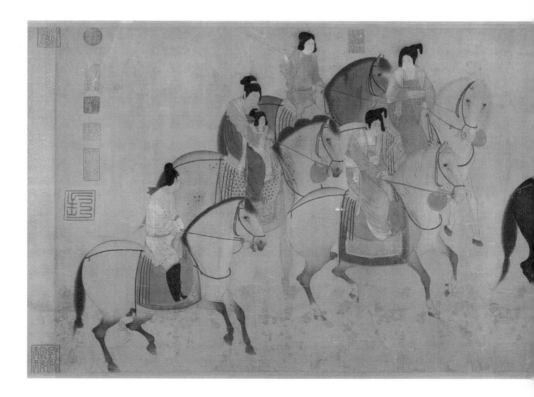

里者不同，衣裳勁簡而彩色柔麗。其菩薩圖，端嚴微妙，創水月體。德宗聞昉善畫，屢召之。落墨時，撤去帷幄，使往來者縱覽之，聞眾評而常改定。其仕女，大抵作穠艷豐肥之態，至晚年始以深簡為旨。當時傳其畫風者，有王拙、趙博文、鄭寓等。後來五代的周文矩亦傳其法。

趙公祐，成都人，善畫佛道、鬼神，時稱高絕。文宗大和中已顯畫名。其子趙溫其，綽有父風。溫其子德齊，又善畫，襲二世之精藝，得奇縱逸筆之妙，時輩皆推伏之。昭宗光化中，詔使於成都祠裏畫西平王的儀仗、車輅、旌纛、法物等，又命於朝真殿上畫后妃嬪御圖，遂為翰林待詔。

其餘，花鳥有邊鸞、陳庶、刁光胤、陳格、白晏等；牛羊有韓混（字太沖）、戴嵩，嵩弟嶧亦善水牛；虎有李漸；梅竹有李約、蕭悅等。這些都是最顯著的。

花鳥畫，是從五代末葉發展起來，至宋而大成的。唐代在花鳥畫方面特別顯名的很少。這一因唐代還未見玩賞繪畫的緣故。邊鸞的確是唐代三百年間花鳥畫的名手。德宗朝，從新羅國進善舞之孔雀，德宗命鸞寫其貌，盡賁飾彩翠之美，加以婆娑的態度，自有如應節奏之狀。又折技、蜂蝶，共具生意，設色精妙。當時得其傳者，有陳庶等。

第四節　唐代的畫論

王維的《山水論》——張彥遠的《畫論》

上面已把唐代的繪畫述完了，這裏再來介紹唐代的畫論。唐代的藝苑，跟着文運的興隆，呈百花燦爛的

光景，不獨繪畫方面添陸離的光彩，為後世的模範；即以其畫論的發達，亦令後世的批評家們取範於此。這

時的畫論，以王維的《山水訣》《山水論》、李嗣真的《畫後品》、僧彥悰的《後畫錄》、張彥遠的《歷代名畫

記》、朱景玄的《名畫錄》等最著名。茲特選錄王維的《山水論》和張彥遠的《畫論》，以便窺其所論的一斑。

王維《山水論》曰：

凡畫山水，意在筆先。丈山尺樹，寸馬分人。遠人無目，遠樹無枝，遠山無石，隱隱如眉，遠水

無波，高與雲齊，此是訣也。山腰雲塞，石壁泉塞，道路人塞，石看三面，路看兩頭，樹看頂顠，水看

風腳，此是法也。凡畫山水，平夷頂尖者巔，峭峻相連者嶺，有穴者岫，峭壁者崖，懸石者岩，形圓者

巒，路通者川；兩山夾道，名為壑也；兩山夾水，名為澗也；似嶺而高者，名為陵也；極目而平者，名

為坂也。依此者，粗知山水之彷彿也。觀者先看氣象，復辨清濁，定主賓之朝揖，列群峰之威儀，多

則亂，少則漫，不多不少，要分遠近。遠山不得連近山，遠水不得連近水。山腰回抱，寺舍可安；斷岸

坂堤，小橋可置；有路處，則林木；岸絕處，則古渡；水斷處，則煙樹；水闊處，則征帆；林密處，則

居舍。臨岩古木，根斷而藤纏；臨流怪石，欹奇而水痕。凡畫林木，遠者疏平，近者高密。有葉者枝

嫩柔，無葉者枝硬勁。松皮如鱗，柏皮纏身。生土上者，根長而莖直；生石上者，拳曲而伶仃。古木節

多而半死，寒林扶疏而蕭森。風雨不分天地，不辨東西；有風無雨，只看樹枝；有雨無風，樹頭低壓，

行人傘笠，漁父蓑衣。雨霽則雲收天碧，薄霧霏微，山添翠潤，早景則千山欲曉，霧靄微

微，朦朧殘月，氣色昏迷。晚景則山銜落日，薄霧霏微，帆捲江渚，路行人急，半掩柴扉。春景則霧鎖煙籠，長煙

引素，水如藍染，山色漸青。夏景則古木蔽天，綠水無波，穿雲瀑布，近水幽亭。秋景則天如水色，簇

簇幽林。雁鴻秋水，蘆鳥沙汀。冬景則藉地為雪，樵者負薪，漁舟倚岸，水淺沙平。凡畫山水，須按四時。或曰煙籠霧鎖，或曰楚岫雲歸，或曰秋天曉霽，或曰古塚斷碑，或曰洞庭春色，或曰路荒入迷，如此之類，謂之畫題。山頭不得一樣，樹頭不得一般。山藉樹而為衣，樹藉山而為骨。樹不可繁，要見山之秀麗；山不可亂，須顯樹之精神。能如此者，可謂名手之畫山水也。

張彥遠《歷代名畫記》中論顧、陸、張、吳之用筆曰：

或問余以顧、陸、張、吳用筆如何？對曰：顧愷之之跡，緊勁連綿，循環超忽，調格逸放，風趨電疾，意存筆先，畫盡意在，所以全神氣也。昔張芝學崔瑗、杜度草書之法，因而變之，以成今草，書之體勢，一筆而成，氣脈通連，隔行不斷。惟王子敬明其深旨，故行首之字，往往繼其前行，世上謂之一筆書。其後陸探微亦作一筆畫，連綿不斷，故知書畫用筆同法。陸探微精利潤媚，新奇妙絕，名高宋代，時無等倫。張僧繇點曳斫拂，依衛夫人《筆陣圖》，一點一畫，別是一巧，鉤戟利劍森森然，又知書畫用筆同矣。國朝吳道玄，古今獨步，前不見顧陸，後無來者，授筆法於張旭，此又知書畫用筆同矣。張既號書顛，吳宜為畫聖，神假天造，英靈不窮。眾皆密於盻際，我則離披其點畫；眾皆謹於形似，我則脫落其凡俗；彎弧挺刃，植柱構梁，不假界筆直尺，虯鬚雲鬢，數尺飛動；毛根出肉，力健有餘，當有口訣，人莫得知。數仞之畫，或自臂起，或從足先，巨壯詭怪，膚體連結，過於僧繇矣。

或問余曰：吳生何以不用界筆直尺，而能彎弧挺刃，植柱構梁？對曰：守其神，專其一，合造作之功，假吳生之筆，向所謂意存筆先，畫盡意在也。凡事之臻妙者，皆如是，豈止畫也。與夫庖丁發硎，

郢匠運斤，效顰者徒勞捧心，代斫者必傷其手，意旨亂矣，外物役焉，豈能左手劃圓，右手劃方乎？夫用界筆直尺，界筆是死畫也，守其神，專其一，是真畫也。死畫滿壁，曷如坊壈；真畫一劃，見其生氣。夫運思揮毫，自以為畫，則愈失於畫矣；運思揮毫，意不在於畫，故得於畫矣。不滯於手，不凝於心，不知然而然，雖彎弧挺刃，植柱構樑，則界筆直尺，豈得入於其間乎。

又問余曰：夫運思精深者，筆跡周密，其用筆不周者，謂之如何？余對曰：顧、陸之神，不可見其盼際，所謂筆跡周密也；張、吳之妙，筆才一二，像已應焉，離披點畫，時見缺落，此雖筆不周而意周也。若知畫有疏密二體，方可議乎畫。問者領之而去。

又《論畫體》曰：

古人畫雲，未為臻妙，若能沾濕絹素，點綴輕粉，縱口吹之，謂之吹雲，此得天理，雖曰妙解，不見筆蹤，故不謂之畫；如山水家有潑墨，亦不謂之畫，不堪仿效。

又於《論六法》中曰：

夫象物必在於形似，形似須全其骨氣。骨氣形似，皆本於立意，而歸乎用筆，故工畫者多善書。今之畫人，粗善寫貌，得其形似，則無其氣韻；其彩色，則失其筆法，豈曰畫也？

第二章　五代的繪畫

五代的戰亂——維持藝術的餘命——文藝的兩個中心地——江南的藝苑——南唐的畫院——徐熙一家——蜀之藝苑——黃筌一家——蜀之六鶴殿——僧貫休——山水畫的變遷——荊浩——關仝——五代藝術概論

自唐室傾頹，中國大陸又化為戰亂的街衢，五代諸國（後梁、後唐、後晉、後漢、後周）各相競爭，中原之定，前後至五十餘年。然五代的君主，僅領中原之地；蓋自唐末，群雄割據邊地，建國稱王，傳之子孫，依然據其地者，達十國之多。故史家稱這時代為五代十國之世。後至公元 960 年，趙宋興，乃皆入其版圖。

五代之世，是兵馬倥傯的時代，唐代在和煦的春光裏燦爛開放的文藝之花，也遇着五代兵亂的朔風而頓呈凋落之象。幸當時尚於西方有蜀主孟昶等獎勵畫道，於江南有南唐李氏諸王之眷遇畫家，益以蜀和江南兩處本係古來名手的出產地，故文藝的餘命漸得在這些地方保存維持着，遂使入宋而能煥發活潑的生氣，重見百花爛漫的藝苑。所以五代及宋初的名家，大部分都產生在成都、建業的附近，這些地方，自然地成為文藝的中心地。江南本來到處富於勝景，擅瀟灑的自然美，人多精於藝，加以李中主、李後主並獎勵畫道，故繪畫尚未衰；後主還設畫院，優遇當代的名手。蜀地並未曾打入當時戰亂的漩渦裏，孫位、刁光胤、滕昌祐輩，皆避兵入蜀。其主王衍、孟昶諸王，大好畫，仿南唐之制，置翰林院，設位待遇畫家。

今試述這兩地的藝苑。李中主時，保大五年元日，天大雪，因召太弟以下，上樓張宴，各詠詩賦，時建勳、徐鉉、張義方等，於溪亭即時和詠以進，侍臣皆有興詠，徐鉉並作前後序，又集名手為畫，曲盡一時之妙。其畫，真容、高沖古主之；樓台宮殿，朱澄主之；侍臣、法部、絲竹，周文矩主之；雪竹寒林，董源主之；池沼禽魚，徐崇嗣主之。更至後主李煜，於政治之暇，寓意丹青；書作顫筆樛曲之狀，遒勁如寒松霜竹，小楷如聚針鐵，名曰「金錯書」，有「一筆三過」之法。當時周文矩、唐希雅輩，依其書法而為畫，瘦硬戰顫，風神有餘。其畫院中，有周文矩、趙幹、曹仲元、高太沖、王齊翰、顧閎中、竹夢松等，他們皆為待詔。煜嘗命曹仲元畫建業的佛寺座壁，經八年而未就，煜責其緩慢，命周文矩較之，矩報曰：「仲元之繪，細密非凡工所及，故遲遲如此。」越明年乃成，後主特加恩撫。杜甫詩云：「十日畫一水，五日畫一石，能事不受相促迫⋯⋯」仲元之畫，正如此言。仲元初學吳道玄而不成，遂棄其法，別作細密的，最長傳彩，具一種風格。是時於江南方面，言道釋畫者，皆推仲元。周文矩以善冕服、車器、人物而兼道釋，其畫風類似唐之周昉，唯衣紋多作顫筆，此為差異耳。然當時江南的畫家，其畫風最能影響後世的，是鍾陵的徐熙。熙為江南的名族，與蜀之黃筌齊名。其孫崇嗣、崇勳、崇矩，都能傳其家風。熙志趣高尚，畫花竹、草木、蟲魚之類，多遊於園圃，求其情態，寫意出古人之外。當時畫花果的，大概都以色彩暈染而成，如黃筌的一派便是；但熙則不同，他以落墨寫其枝葉蕊萼，然後稍微傅色，故骨氣過人，生意勃勃。那時江南的花鳥畫，始自徐氏一家；其下有唐希雅及其孫中祚、宿，他們大多得徐氏的餘緒。與蜀地的黃家一派的花鳥畫相對峙。

其次，蜀的藝苑是怎樣？蜀的藝苑還得與南唐相竟，其翰林院中，有黃筌父子、房從真、阮知晦、杜齯龜、高道興父子、蒲師訓等為祗候；張玟、徐德為祗候；而黃筌父子之名最著。

蜀主王衍，嘗召筌至內殿觀吳道玄的《鍾馗圖》（一目，一足，頭髮蓬蓬，以左手提鬼，右手之第二指抉

鬼目，筆意遒勁）。筌一見，稱其妙絕，蜀主因謂筌曰：「鍾馗若以拇指抉其目，愈見有力，試為我改之。」

筌請歸私室，數日觀之，不足；乃別張絹素，另寫一鍾馗以拇指抉目之狀，第二天，與吳道玄的圖同時呈

獻，蜀主問曰：「向命卿改之，胡為別畫耶？」筌曰：「吳道玄所畫，鍾馗一身之力，俱在第二

指，不在拇指，故不敢改，臣今所畫，雖不及古人，然一身之力皆在拇指，是所以敢別畫也。」當時善畫鬼

神的翰林院畫手，大概在新年時都有畫鍾馗圖的習慣，如蒲師訓、趙忠義皆如此。

黃筌字要叔，後蜀成都人。初從刁光胤學禽鳥：花竹師滕昌祐；人物龍魚師孫位；山水學鄭虔、李昇；

鶴學薛稷，集諸大家之美善，遂成一家。其子居寶、居寀，也都善畫。及蜀主孟昶歸順

宋朝，他也被召隸屬於宋的翰林畫院，聲名擅一時（或謂筌被召，未至京師而死）。筌尤長於花竹、翎毛等的

寫生，盡神窮情，為古今的規式。他畫花鳥，先勾勒，後以五色填彩，花色如初開，極有生意。他和江南徐

熙的畫風，同影響於後世甚大。

公元944年，從淮南獻六鶴與蜀主，主命筌寫貌於便座之壁，筌畫唳天、驚露、啄苔、舞風、疏翎、顧

步六鶴，其狀迫真，於是就把其殿名為六鶴殿。當時蜀人薛稷以畫鶴稱第一，至黃筌的鶴出，稷名驟落。

蜀地的花鳥畫，黃家一派、李吉、夏侯延、李懷等外，有刁光胤、劉贊、滕昌祐。又趙弘變邊鸞的古體

而出新意。郭乾暉兄弟，亦自成一派，聲名藉甚。鍾隱變姓事郭乾暉，久受其筆法，遂自別以墨色的深淺分

其向背，自然地利用陰影法，其畫風最顯著。道釋畫方面，以僧貫休最負盛名，他也很受蜀主王衍的愛重，

賜以紫衣及禪月大師之號。他最善畫羅漢圖。曾到過日本，在此邦極有名，日本伏見佛國寺的三十二幅相對

的《觀音圖》，傳說是他的遺墨。其他日本金澤的稱名寺、京都的高台寺，皆有他的《十六羅漢圖》。

上述的諸家外，五代的山水畫家，有荊浩、關仝、李昇、趙幹等名家。山水的畫風，至荊浩、關仝已一

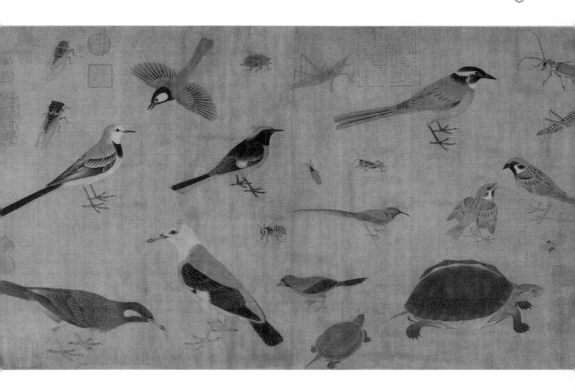

荊浩真蹟神品

變，成為從唐風移入宋格的橋樑。明王肯堂說：山水從六朝之後，至王維、張璪、畢宏、鄭虔而一變，至五

代荊、關而再變。王世貞也說：山水二李一變，荊、關、董、巨再變，特如山水中的點畫，至關仝而大啟發。

荊浩號洪谷子，河南人。他嘗對人說：「吳道子之畫，有筆無墨；項容有墨無筆，吾嘗採二子之長，自成

一家之體。」故他的畫風，皴鈎佈置咸宜，筆意森然無凝滯之跡，悉除纖弱之弊。他喜歡畫雪中的山頂，四

面峻原，有百丈危峰屹立於青冥之觀。其畫法為范寬等之祖。與關仝同樣，宋、元以來，宗之者甚多。他於

繪畫之外，博通經史，善蜀詩文。遭五季之亂，避居於太行的洪谷，著《山水訣》一卷，述畫法的大要。

關仝，長安人。早年師荊浩。木石出自畢宏，有枝無幹。晚年筆力大進，其技過於荊浩。所作多秋山、

寒林、村居等。他的畫風，悉絕市氣，無塵俗之狀。

《德隅齋畫品》中，論他的《仙遊圖》說：「關仝畫山水入妙，人物非其所長，每有得意之作，必使胡翼主人

物。此圖，大石叢立，屹然萬仞，色如精鐵，上無寸草，下無糞土。四面斷絕，人跡不通。深巖委潤之間，

有樓觀洞府，鶯鶴花竹之勝。杖履遨遊者，見羽毛之飄飄。石之並者，從左右視之，各現其圓尖、長短、遠

近之勢；其坐臥者，從上下視之，各現其方圓、廣狹、厚薄之形。筆墨略到，便移人心目，使人不必求其意

趣。」隋時雖已由鄭法士等於山水中畫樓台、花草的點景，但由於唐以來人物、樹木、花卉、岩石的描法大

發展，故山水的點景，至關仝更見一層精巧。

其餘，山水、道釋、人物、花鳥之外，畫龍有僧傳古，墨竹有李夫人等。傳古，四明人，畫龍獨得其

妙。建隆之際（公元960年）名重一時。至晚年，筆力愈加莊重，有簡易高古之趣，具所謂三停九似的蜿蜒

之狀，江海風濤之勢。

要之，五代五十年間的藝苑，於山水畫方面，多掬王維的流派。道釋畫方面，大都傳吳道玄之法，徵之

史籍，朱繇、左禮、王仁壽、李祝、韓虬之徒皆然。人物畫方面，自周文矩起，至燕筠、杜霄、竹夢松等，大約都師法周昉；亦有如曹仲元之追溯顧、陸的。花鳥畫方面，徐、黃二家的畫風流行一時，可知其技工比唐代大進步，這也成為後來入宋代當玩賞繪畫興隆時趨於一大進步的素因。五代的藝術，於各方面大約都可以看取進步發達之跡；同時，其氣勢雄大的一點，比唐代也不讓步多少。徵之當代的文學，也是這樣。

第三章　宋代的繪畫

第一節　宋代文化概況

宋代文運的盛衰——宋代的學術及思想界的趨勢——畫道風尚的推移——文人畫的先蹤

公元 960 年，宋太祖掃蕩唐末五代的擾亂，剷除節度使專橫的宿弊，把政治、財政、兵馬的大權收歸於朝廷，專重用文吏，圖內治的革新。太宗、真宗等相繼即位，大獎勵文藝，於是才學之士接踵而起，宋代三百年間的文運，極見隆盛。然於政治方面，自太宗以來，西夏、金、遼、蒙古等外寇交侵，加以神宗之後，朋黨互相擠陷，兄弟鬩於牆，不能外禦其侮，遂至徽、欽二帝為金人所執，不得復歸。其後，徽宗之子高宗，受金人南下之壓迫，漸次轉移於南方各地，乃奠都臨安，僅保江南的一部分，稱為南宋。但後來蒙古的勢力漸強大，終至為其所滅。然一代的文運，依然不衰。

宋朝三百年間，紛擾國政的朋黨的軋轢，竟招致了學術上競爭的效果。活潑的思想界的狀態，不滿足於漢、唐以來的訓詁之學，乃出入佛老的思想，興起理性的研究，周敦頤、邵雍兩大儒，先樹立理學的基礎，次由二程、朱熹大成之，陸象山亦別成一家。文章方面，出司馬光、歐陽修、蘇氏父子、王安石、曾鞏等文豪；詩出蘇東坡、黃山谷等輩。宗教以禪宗為盛，所謂五家七宗的法幢，風靡海內。於是，學術界的形勢，

再呈如春秋諸子時代的盛況，形成中國人文史上可以特書的時代。

宋代的文運既如是，成了所謂中國的奧雅司金時代。學者各發揮研究的精神，專耽思索，大成了理學，在中國思想發達史上，成為古今的關鍵，壓倒北方的思想，南方思想達於高潮。其主張是非儒教的，有着重理想的特色，因則富於哲學的內容。故於繪畫也煥發精神比形似着重的風尚。且離開實際的利用厚生方面，而玩賞繪畫於是勃興。

這種思潮，從先秦時代已通過中國的學術界，蔚然成一大思潮，而為富於超世的和遁世的精神，代表與人生的物質方面最少交涉的風尚的思想；這思想達到了高潮，的確是宋代的一種特色。激成這思潮的，是佛、老哲學的思辨。所以當代的文化，大概都存着這面影。如繪畫，也多是發揮這時代的特色。例如畫花竹，不單以為植物的標本、室中的裝飾、或插在瓶中的玩品而構作；乃當做寄宿於大自然的無限生氣的活物而畫。那就是超越形似傅彩的問題，努力使活躍氣韻生動之趣。觀之山水畫，於大體上也不能不承認那時代的特色。雖當時有若干流派同被流行着，但特別稱為「宋風」的畫風，多是氣勢勝於情趣；其筆勢之成為兀兀的，該是宋儒標榜所謂「格物致知」，傾於思辨，萬事推之以理的時代風尚的餘響吧？故於最需要形似的人物畫，亦由梁楷而開減筆的新格。這種趨勢日漸助長，至北宋末葉遂有草略的水墨畫之流行，為明清人所謂的文人士大夫畫的先蹤，愈發展了畫人以外的畫。

第二節　宋代的畫院

翰林圖畫院的設置——畫道獎勵的極點——畫院的試法——畫院的軋轢——臨安新都為文藝的中心——圖畫的搜集與賞鑒——繪畫玩賞的形式一變

宋代的畫道之盛，過於唐代；中國歷朝中，帝室之獎勵畫道，優遇畫人的殷盛，也沒有及得上宋代的。

五代時，南唐李後主既設畫院，復有以待詔、祗候等官職優待畫人之舉；然入宋，其規模益見擴張。國初，朝廷置翰林圖畫院，選集天下聰俊之士，給與俸祿，從其人才，各授以待詔、祗候、藝學、畫學正、學生、供奉等官職，時常命他們作畫於紈扇等之上以進獻，選其最良者，命畫於宮殿、寺觀等。尤其是太宗之時，悉征服藩鎮，天下始歸順宋朝，蜀後主孟昶、南唐後主李煜等降服，他們所搜集的名畫，多入宋的御府；他們藝苑裏的名手，也大多被召入於宋的畫院，由是宋的畫院更見一層的隆盛。如郭忠恕，於周亡時被召為國子監主簿；黃居寀、高文進父子從蜀，董羽從南唐共來事宋，為翰林院待詔。其他，為祗候、藝學等者甚多。其後，仁宗因自己善丹青，便愈獎勵畫道；到徽宗朝，差不多達其極致。如神宗元豐時，修景靈宮；徽宗宣和中，新築五嶽觀、寶真宮的時候，除了畫院的畫人之外，還遍徵天下的名工，命畫障壁。賀真因受同僚的反目，於最不便落筆的講堂的壁面，畫高過八尺的雪林，畫院的畫人，多入宋的御府。

於徽宗朝的獎勵繪畫達於絕頂者，一方面固然是因為徽宗自己善畫，於文藝大有趣味的緣故；但一方面察當時的情勢，也由於寵臣蔡京等欲使不用心於政治，好讓其專攬政權，乃乘帝之所嗜而激揚畫道所致。徽宗繼神宗、哲宗之後，雖內有朋黨的軋轢，但當時遼夏之勢漸衰，四方無事，內庫充盈，故蔡京託豐亨豫大

之說，勸帝興設「花石綱」、「應奉司」、「御前生活所」、「營繕所」、「蘇杭製造局」等，以奢侈為事；一面以畫取士，故當時的朝臣，大抵皆善畫。政和中，興畫學；畫院的官職仿舊制，設六種階級。舊制：以藝進者，得服緋紫，不能佩魚；至政、宣間，遂獨許畫院的官職者佩魚。又如待詔列班時，以畫院為首，書院次之，琴院棋玉等列其下，這復足以見畫院之大被重視了。

畫院的試法，始仿大學的試目以敕令公佈試題於天下，試四方的畫人。其法是用古詩命題，使作畫，茲舉一兩個例如下：：如題目中有「踏花歸去馬蹄香」之句，這是以形似難於表現的，但有某畫手，便畫追從馬蹄的一群蝴蝶來活現那「香」字。又有如「嫩綠枝頭紅一點，惱人春色不須多」之句，當時的畫手們，都從花木的妍豔去描出盛春的光景，以傳詩意，皆落選外；僅有一個當選，他是先畫危亭，添上一個穿紅衣裳的美人，含愁地憑着欄杆，看那從青柳相映之間的一梢。這是因為那詩意在於春思的流露。又大觀三年（1109），王道亨入畫院時的試題是「胡蝶夢中家萬里，杜鵑枝上月三更」兩句，他先畫漢蘇武牧羊於滿目蕭條的韃靼的草原，枕腕而臥，雙蝶徘徊於枕邊的情景，以表示故山的夢境之濃；次描出黝黑的森林浴在皎潔的月光裏，映現枝葉樹幹婆娑地上的影子，枝上有泣血的子規訴月的樣子。

當時四方來應試的人，接踵上汴京，不稱旨而去者很多，因為徽宗專尚法度，神逸妙能之作為次，專以形似採取，無師承者不給入選，又要能應帝之召對，故採畫院的人才，往往以人物為先，不以筆力為重。畫院內外的軋轢，國初以來漸甚，這往往生出切磋琢磨的好結果，助益於斯道至大。

自徽宗、欽宗為金人所攜，宋室便避地南方，高宗即位臨安，岳飛、吳玠、韓世忠諸將屢破金人，宋室漸得維持南方的地盤，公元 1138 年遂營新都於臨安。然其後和戰之議喧於朝廷，宋室的武運日非，皇帝們卻

不管這些，仍耽其所樂。如高宗，書畫皆巧，畫院的待詔每進一圖，即御筆題其後，因而文武之臣皆富於風雅之心。至窮理實踐之學，由朱熹而大成，其感化周遍社會，一代文運，依然不衰。於是，臨安的新都成了文藝的中心地，畫人亦復舊職，加以紹興、淳熙之際，名手頻出，劉、李、馬、夏之徒在院內，乃興起了所謂院體畫。南宋的畫院，燦然媲美古今，院外亦應此而發揚別派的畫風。

古畫的搜集賞鑒，是從國初和繪畫的興隆一起鼎盛的。太宗即位時，詔天下各郡縣，命搜訪前哲的墨蹟圖畫，復命待詔黃居寀、高文進，搜求民間的圖畫，使詮定其品目。端拱元年，於崇文院的中堂置秘閣，收藏古今的名畫，每歲暑伏之際，命近侍、館閣諸公縱觀之。其後，歷代的各帝，都好鑒藏。徽宗敕撰的《宣和畫譜》，是把從國初帝室所搜集的名畫六千三百九十六軸，分為道釋、人物、宮室、番族、龍魚、山水、畜獸、花鳥、墨竹、蔬果十門。見所分載，亦足以想知御府收藏的豐富了。再如士人間的鑒藏，從唐末漸盛，入宋尤趨隆盛，徵之諸書，就可以明白了。當時畫院的眾工，每作一畫，必先呈稿，後進真本，故宣和、紹興時所藏，稿本甚多。後世亦以此粉本的草草經意處，卻存自然的妙味，乃競收藏之。

這樣，以上下的鑒藏之盛，同時，伴着時代風尚的變遷，便有玩賞繪畫的勃興；繪畫玩賞的形式，也因而一變，於古來的屏幛、壁畫、卷軸等之外，始創掛幅。如橫幅，係始自米元章。又宋以前沒有小幅，南宋後始盛行。李迪、夏圭等的作品，紈扇方幀的小品特別多，這就是因為南宋流行的緣故。

第三節　宋代畫風的沿革

（一）山水畫的沿革——（A）宋代前期的山水畫：國初三大家——李成一派——遠近透視法——郭熙的三遠——高克明——宋迪——董源一派——范寬——郭忠恕的界畫——米家——（B）宋代後期的山水畫：院體畫——青綠巧整的一派——李唐——水墨蒼勁的一派——馬夏兩家

（二）道釋人物畫的沿革——宗教畫的一大變革——禪宗與藝術的關係——羅漢畫的變遷——宗教畫的師表——梁楷的減筆——李龍眠——高文進一家

（三）花鳥畫及雜畫的沿革——花鳥畫的沿革——黃居寀——徐氏沒骨法——易元吉——畫院格式的一變——畫竹畫梅的沿革——墨竹的起源——雜畫

如前述，宋代三百年的藝苑，從國初就向着興隆的氣運，名匠巨擘，接踵而出。其畫風分為種種，經過變遷與推移，這也是自然之數。茲為敘述的便利，乃分門以追尋畫風沿革之跡。

（一）山水畫的沿革

（A）宋代前期的山水畫

元湯垕的《畫鑒》說：

山水之為物，稟造化之秀，陰陽晦冥，晴雨寒暑，朝昏晝夜，隨形改步，有無窮之趣，自非胸中丘壑汪洋如萬頃波者，未易摹寫。如六朝至唐初，畫者雖多，筆法位置，深得中古意，自王維、張璪、畢

宏、鄭虔之徒出，深造其理；五代荊、關，又別出新意，一洗前習。迨於宋朝，董源、李成、范寬三家鼎立，前無古人，後無來者，山水格法始備。三家之下，各有入室弟子二三人，然終不逮也。

的確，宋初的山水畫，可稱古今之絕響，其影響周及於後世者，是那三大家的畫風；然其傳流明白者，則為李成、董源二家。

李成字咸熙，本長安人，唐之宗室。五代戰亂之際，流寓四方，遂避地於北海的營丘，故世稱李營丘。

父祖世代以文學聞於時，至李成乃中落，但猶以儒為業。善屬文，氣調不凡，磊落有大志。初師事關仝，學其法，後遂成一家。他用直擦的皴法，好寫平遠的寒林，惜墨如金。其樹木，作節處不用墨圈，而下一大點，通身以淡墨空過。其雪景，峰巒林屋皆以淡墨作之，水天的空處，完全填以胡粉。其山的體貌之被稱為古今獨步者，是為他悟解遠近透視之法，仰畫山上的亭館飛檐。蓋入宋時，遠近法、明暗法雖漸為畫論家所承認，但畫家把它發揮到作品上的很少，唯李成是自己覺悟遠近法之重要的一人。

傳李成的畫風者，以其弟子許道寧、李宗成、翟院深為最早。次之有宋代的高手郭熙、高克明。後至元、明，掬其流者漸多。而李成之有郭熙，猶董源之有釋巨然。郭熙於仁宗、神宗時為御書院藝學，又善畫，其畫風初以巧贍致工，後深慕李成，銳意摹寫，入其堂奧，自擄發胸臆而樹一家，巨障高壁，愈臻偉壯。元豐末，為顯聖寺悟道者作十二幅山水的大屏風，山重水複，不以雲物映帶，不乏筆意。神宗深愛郭熙的筆力，殿宇中悉以熙作張之。李成、郭熙能合丹青、水墨為一體而用，故當時畫院的畫工竞效其法。如南宋紹興間的畫院待詔揚子賢、張浹、顧亮、朱銳，似乎都受其風化。熙至晚年，著《山水畫論》，成為畫式。

「三遠」（高遠、深遠、平遠）的畫法，是他所創始的。

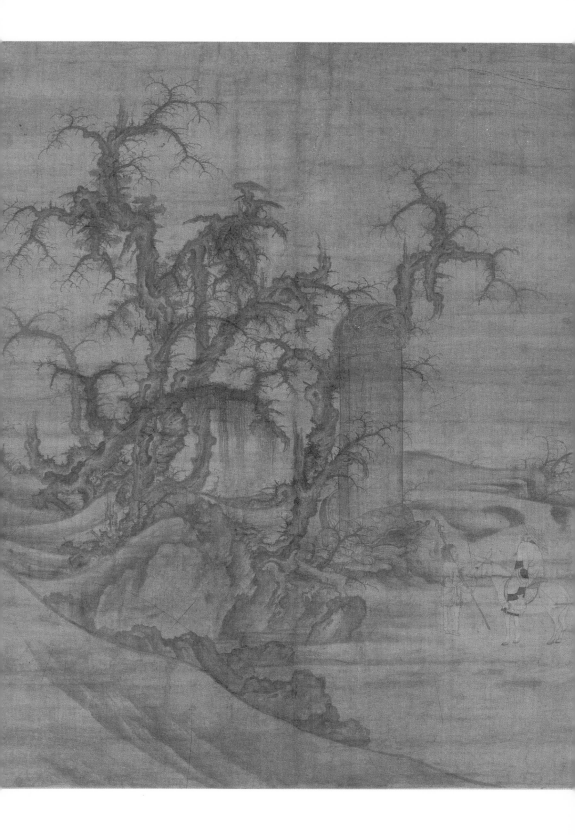

高克明也是學李成的山水，得蒼古清潤之趣，且善佛道、人馬、花竹、屋宇。大中祥符之際，入圖畫院，後遷至待詔少府監主簿，最受仁宗的厚遇。與那時的名手太原王端、上谷燕文貴、潁川陳用志為畫友。

景祐初，仁宗命畫臣鮑國資畫四時之景於彰聖閣，國資戰慄不已，不能下筆，乃命克明代之。又皇祐初，命克明等畫三朝盛德的事蹟，人物才寸餘，宮殿、山川、鑾輿、儀衞皆備，復命學士李淑等作序讚之，凡一百事，別為十卷，名曰《三朝訓鑒圖》，遂傳摹鏤版，頒賜大臣及宗室。當時李迪亦名高一時，其山水林木，傳李成之遺法。

董源字叔達，號北苑，江南鍾陵人，事南唐，有畫名。山水、水墨學王維；着色依李思訓。巧作秋嵐遠景，多寫江南的真景，嵐色鬱蒼，枝幹勁挺，小樹以點綴成形，墨勢淋漓。嘗畫《落照圖》，用筆草草，近視之，不類物象；遠觀則村落杳然，景物悉呈晚景之形樣，遠峰之頂，宛有返照之色。釋巨然、劉道士，皆得這手法。米氏落伽的手法，的確也從他的點綴來的。他如南宋的江參，元朝的黃公望、倪迂、王蒙，最受他的影響；蓋元明的山水諸家，大抵都掬李、董二家之流的。就中得董源的正傳者是釋巨然。巨然與劉道士同為鍾陵人，和董源同鄉，兩人共學董源的畫法，入其堂奧。巨然初受業於開元寺，後隨南唐李後主出京師，住開寶寺，聲譽高一時。其筆跡、嵐氣清潤，佈景得天真，壯年多作偉勁，老年則作平淡高趣，積墨幽深者。釋惠崇嗣其衣缽，復傳之僧玉磵。

江參字貫通，江南人。師法董、巨，得平遠曠蕩之趣，創泥裏拔釘皴。山水外，有《百牛圖》。

范寬始學荊浩、李成的畫法，後別出新意而成一家。他主張以人為師，不如以造化為師。終卜居於終南太華的岩隈林麓之間，日夕目擊雲煙慘淡，風月光霽之景，著之筆端，其千岩萬壑，存雄偉峭拔之勢。至晚年，用墨甚多，深暗如暮夜，土石不分，景象的幽雅，古今獨步。特殊的如於業業的山頂作密林；水際出突

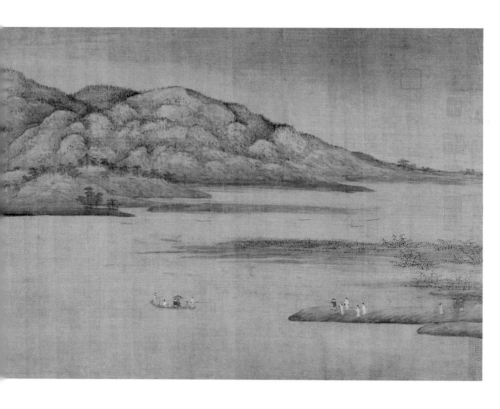

兀的落石；畫屋宇以墨籠染，後世稱為「鐵屋」之類，是他最顯著的特徵。

郭忠恕，洛陽人，初事五代之周，為博士。及宋統一海宇，太宗知其名，召為國子監主簿。作石似李思訓；樹法類王維，而多師關仝；至屋宇樓閣，則自成一家，稱古今界畫之絕響。重樓複閣，疊出於天外數峰，妙趣自在筆墨之外。

古今於界畫得名者，有隋董伯仁，唐檀知敏，宋郭忠恕、王士元，元王振鵬，明仇實父等。王士元（五代王仁壽之子，畫法精微，山水中多畫樓閣）乃傳忠恕之法。

忠恕得用筆之妙者，是來自書法。他精於楷法，兼長篆隸，因太宗嘗命其刊歷代字書，著《佩觽》，又命定《古今尚書》並釋文行世，從這裏可以推知到。然至後世，界畫家大抵都用尺去引筆，以折算斜整為事，欲意巧致，遂至印本中的台榭樓閣無所足選。

次於此等國初的畫家，英宗、神宗時有王洗、燕肅等高手，哲宗朝有趙令穰（字大年，畫法兼王維、李思訓），徽宗朝有米元章，其子米元暉，為欽宗妃仁懷後之師，各立一家之門戶，為後人的模範。

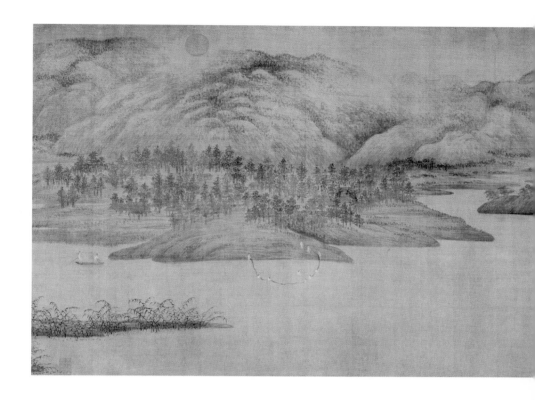

＊〔五代宋初〕郭忠恕《金門應詔》

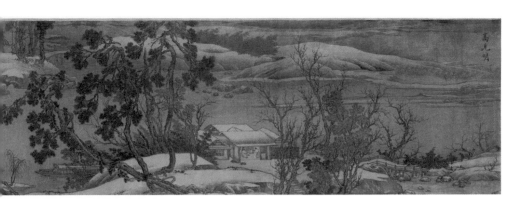

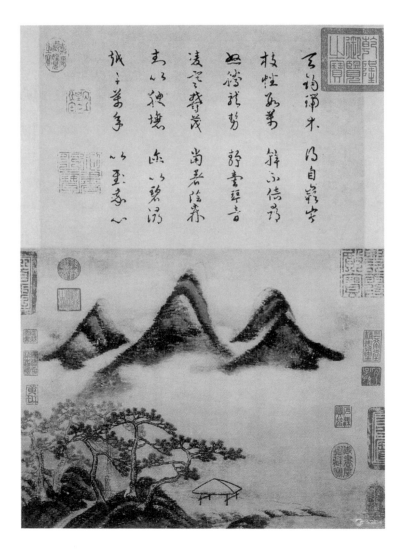

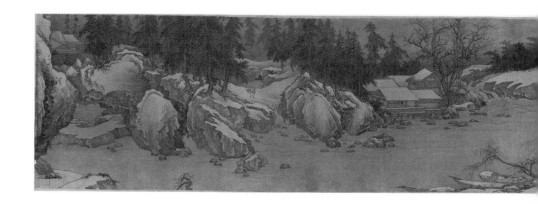

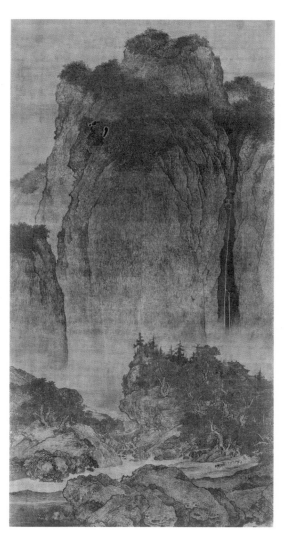

＊〔宋〕范寬《溪山行旅圖》

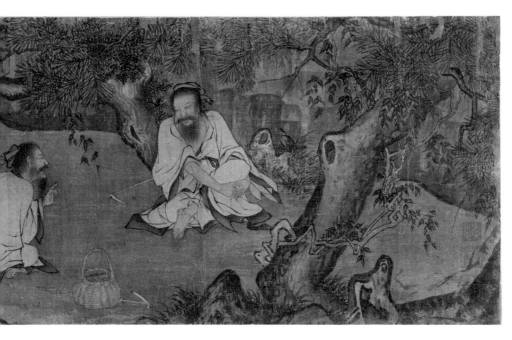

米芾字元章，襄陽人。徽宗時，官書畫博士、禮部員外郎。

山水、人物，煙雲掩映，書畫皆自成家。精畫理，鑒定稱古今第一。著有《畫史》《畫評》《寶晉英光集》等。性曠達不羈，不為世所拘，效唐人冠服，風神瀟灑。凡作書畫，雖在帝王之前，亦必解衣脫帶，未嘗為官守改其常態。其雲山煙樹，宗師王洽；點筆破墨，來自董源的手法。他從其行草的書法而畫雲山煙樹，遂得發揮妙趣，故後世有稱雲山始自元章。其行筆，草草間存變幻無窮之意，悠然自有晴雲出沒，重林濕翠，煙嵐襲人的佳致。又好墨戲，或紙，或竹葉，或荷葉，信手取而畫之。由墨的濃淡而發揮妙趣的畫風，是米家的特色。其子友仁，字元暉，傳乃父的衣缽而揚家聲。其畫主父之法，稍加己意，成烘鎖點綴。寫山水，尺寸皆挾雲煙之勢。宋室南渡後，畫名愈高。傳其畫風者，南宋有龔開。元之高克恭亦受其父子的感化。其流風餘韻，綿綿及於元明之間。

（B）宋代後期的山水畫

米元章以後，宋室南遷，高宗營新都於臨安，文藝的中心漸移向新都，山水的畫風，從此亦呈變象。及趙伯駒、李唐、劉松年、馬遠、夏圭等名匠出於畫院，山水畫方面便產生了院體畫，

開一個新派。這種的趨勢，已經被刺戟於北宋的設置翰林圖畫院以及徽宗的極端獎勵畫道而抬頭了，至新都的畫院復興，一時遂即煥發。其後，畫院的風氣大興，餘勢及於元之中葉，大成所謂「宋風」的畫法。但是，同樣的叫做「宋風」，而一面仍有稱為院體畫的，這中間自有異調別格的存在。今試觀其徑路的梗概：

唐李思訓父子，曾作金碧青綠的整巧的山水，其法久成中絕；迨自北宋至南宋初，趙白駒（字千里）最先傳其法，其法纖細如牛毛，最為巧整，於南宋的畫苑中，樹一新幟。其弟趙伯驌，以文藝侍高宗之左右，尤長於山水花木，傳其家風。至如李唐，依畫譜，則亦遙學李思訓；張敦禮嗣之，傳於劉松年，其畫風筆法細潤，彩繪亦潤麗，與趙千里的筆法同巧。假如嚴格地說，趙、李、劉三家的畫風，自有相通，那就是巧整而專用青綠。但如李唐，觀現時所稱為他的作品裏，筆法並不細潤，卻存宋風的突兀的筆致，這也許是他初取法李思訓等，後乃發揮新機軸而成一家的吧。李唐字晞古，河陽三城人。建炎中為畫院待詔，高宗深受重之，賜以金帶。當時畫院裏的名手雖多，然以李唐為冠。

這些諸家外，還有馬遠、夏圭等的蒼勁的一派。他們專作水墨，興勁拔的畫風。其法漸次變遷，至明戴文進等，有所謂「浙

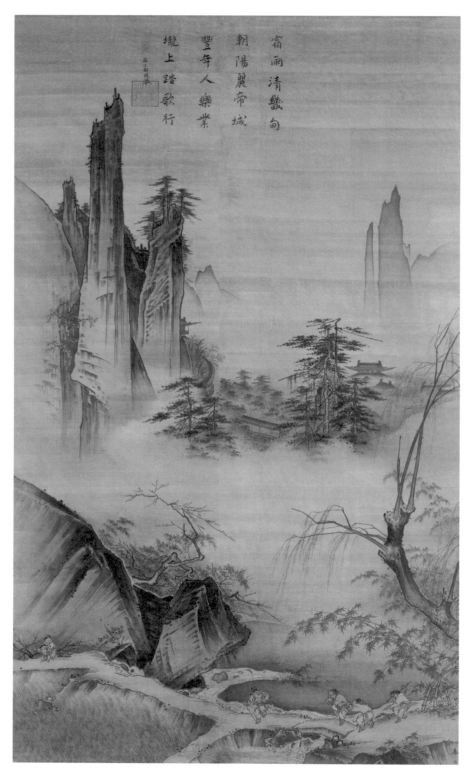

宿雨清畿甸

朝陽麗帝城

豐年人樂業

隴上踏歌行

＊〔南宋〕馬遠《踏歌圖》

派」之目。

總之，南渡以後，李、劉、馬、夏勃興於畫院裏，成一大勢力，現院體畫的隆盛，且以大成宋風。其後，掬李唐之流者，有蕭照（紹興中待詔）、陸青（紹熙中待詔）、高嗣昌（嘉定中待詔）等。閻仲及其子閻次平（隆興中祗候）、閻次於（隆興中祗候）一家的畫風，亦類李唐。又，傳馬遠之法者，有樓觀（咸淳中待詔）等。蘇顯祖（嘉定中待詔）恐亦屬於蒼勁的一派。尚有在院內者，有李嵩（光、寧、理三朝待詔）、馬永忠（師李嵩，寶祐間待詔）的一派；在院外屬於北宋諸名手之流派者，有江參、玉磵、朱敦儒、龔開、張師義等僅維持其餘緒之觀。

馬遠的先代馬賁，為宣和中待詔，興祖亦以畫為紹興中待詔，伯父公顯、父世榮、兄馬逵、子麟，皆善畫，一門俱以藝事宋朝。就中馬遠的技工尤秀，寧宗朝為畫院待詔，賜金帶。遠最善山水、人物，於院中稱獨步。他字欽山，世稱馬一角。學李唐，更加簡率；樹石多從巨然；又用鄭虔的淡多從巨然；又用鄭虔的淡彩法。其人物的衣褶，基於吳道玄，成蘭葉描。筆法勁拔，專水墨。樹石則樹葉作夾筆，石皆方硬而多用焦墨。與夏圭共開所謂蒼勁的一派。

夏圭字禹玉，錢塘人。與馬遠同為寧宗時之畫院待詔，賜金帶。他起先學李唐，後加范寬、米氏一家的畫法，筆法蒼老，墨汁淋漓，用墨如傅彩；皴法作拖泥帶水皴，先以水筆為皴，後加以墨筆。其畫風大抵與馬遠同樣，唯用禿筆，樓閣不用尺；界畫信手而成，突兀奇怪，氣韻更高。其子夏森亦善畫。

（二）道釋人物畫的沿革

宋初的道釋畫最流行，是五代以降，維持唐代之餘風的寺觀的障壁及宗教畫。如王靄，於太祖朝為圖畫院祗候，開寶年間，畫文殊像於開寶寺，後又於景德寺畫《彌勒下生像》，與王仁壽（長壁畫）共早揚名。次

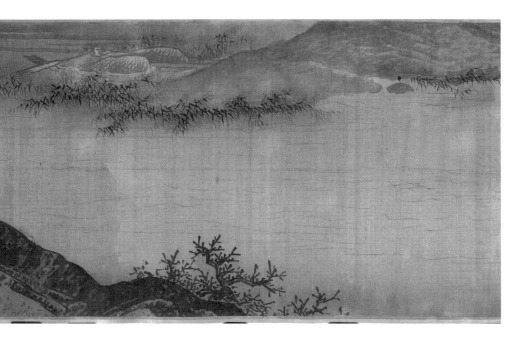

至太宗即位，蜀孟昶、江南李煜降，天下始歸順宋朝，蜀、江南的諸名手，大都應召入畫院，四方的名匠也競上汴都入畫院，這些畫家，皆長於道釋、人物，專作壁畫，揚唐風的餘波。即如待詔高益、高文進、高懷節，祗候王道真、厲昭慶、牟谷、楊斐，藝學趙元良，學生趙光輔及院外的孫夢卿、孫知敏、王瓘、侯翼、童仁益等，都是此道的名手。其餘響及於真宗、仁宗朝的武宗元，祗候高元亨、馮清、陳用志等。爾後此道的妙手漸稀，因為此等的佛教畫，自神宗以來，與社會風尚的推移共經一大變遷之故。

佛教自唐末以降，顯密的諸宗漸向衰運。五代時，禪門獨盛，所謂五家七宗的門葉茂繁。入宋，禪風益盛，從五代開始流行的羅漢圖及禪僧的頂相圖等，到宋代愈發展。神宗以後，此等的圖像專行，供禮拜的從來的諸尊圖像漸廢，至以玩賞繪畫的道釋人物畫代之，在宗教繪畫史上生一大變革。而此等的玩賞繪畫的道釋人物，諸家大抵兼山水而畫之。流傳於日本的遺品亦不少，如釋法常（號牧溪）的《白衣觀音》無準禪師的《禪僧頂相》等是。這種風尚，遂助長草略的水墨畫頗招致由來文士禪僧的墨戲之隆盛。即如羅窗，與牧溪同樣，於山水、樹石、人物等，皆

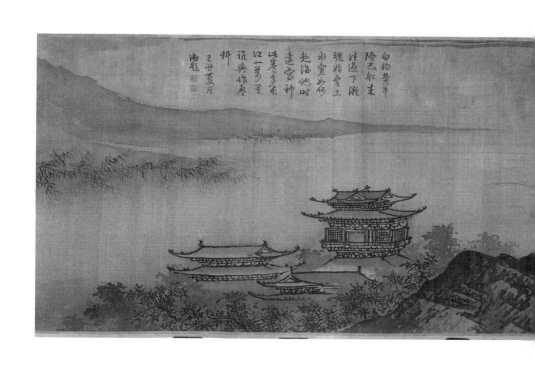

發揚隨筆點墨，意思簡當，不費裝飾的畫風；釋子溫創水墨的葡萄畫；圓悟的竹石，慧舟的小叢竹等，共於墨戲上有名的。

其餘，梵隆（師李公麟）、超然、玉磵的山水，月篷的佛畫等，皆禪林之鏘鏘者也。蓋禪門的宗旨，以直指頓悟為主，世間的實相也是這解脫海中的波瀾，雨竹風聲皆解作說禪之具，於是他對美術的態度，也不似其餘顯、密諸宗的使繪畫為宗教的奴隸；木石花卉、山雲海月乃至人事百般的實相，從此成了照映自家的淨鏡，為成悟的對象之機緣。故除了如從來的禮拜圖像的羈絆藝術外，歡迎一切種類的繪畫，這裏便助長玩賞的道釋人物畫的發展，使繪畫跟着禪宗的隆盛一起地激揚這種風尚。而這宗教畫的變遷，與當時士人間的鑒賞之盛，共使繪畫玩賞的形式上生了變化，且見和它為因果的山水、花鳥畫的流行發展。

今試述宋道釋畫之主體的羅漢圖的沿革。羅漢圖已由六朝的戴逵、印度僧跋摩開始畫出，唐初，盧棱伽等亦多作之，其後便成為一種好畫題。其圖樣大概是耳箝金環、豐頤、蹙額、隆鼻、深目、長眉之類，完全表現印度高加索人種的相貌，服裝也是印度的，附屬品大約都模寫印度式的。但自五代末葉到宋初間，王齊翰、張元簡輩，取世態之相而畫羅漢，變從來的圖樣，大為中

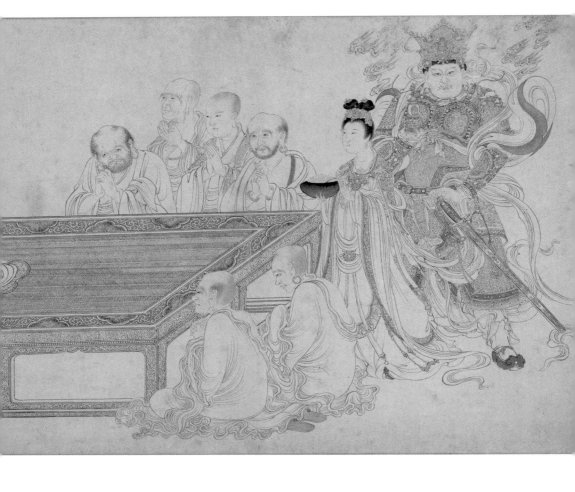

國化。（宋太祖即位時，得王齊翰的《羅漢圖》，稱

之為「應運之羅漢」，秘藏之。）爾後其畫風漸加巧

整，及神宗朝李龍眠出，不獨被中國化，且比前代

更加一層精巧，其流麗而起倒著的描法，遂成一種

典型，為後代畫家的師表。宋代的羅漢圖，傳存於

日本的頗多，有太宗雍熙四年（987）奝然傳去的清

涼寺（京都）的《十六羅漢》，孝宗淳熙五年（1178）

明州惠安院義紹勸緣的林庭圭、周季常的《五百羅

漢》（在日本京都大德寺，原係百幅，現存八十二

幅），以及稱為陸信忠所作的相國寺（京都）的《十六

羅漢》等。特殊稱為李龍眠的遺作者頗多，東京美

術學校所藏的羅漢二幅最佳。這些畫，都存巧整的

作風，如李龍眠，的確可稱為這種畫風的師表，以

此足窺宋代佛教畫的技工和風趣。後來，南宋的賈

師古學李龍眠，傳與梁楷，楷復創減筆的新格，而

傳之俞珙（紹定待詔）、李權（咸淳祗候）。其他，

劉宋古（紹興待詔），蘇漢臣（待詔）、蘇焯（漢臣

子，隆興待詔）、蘇堅（焯子，慶元待詔）一家，及

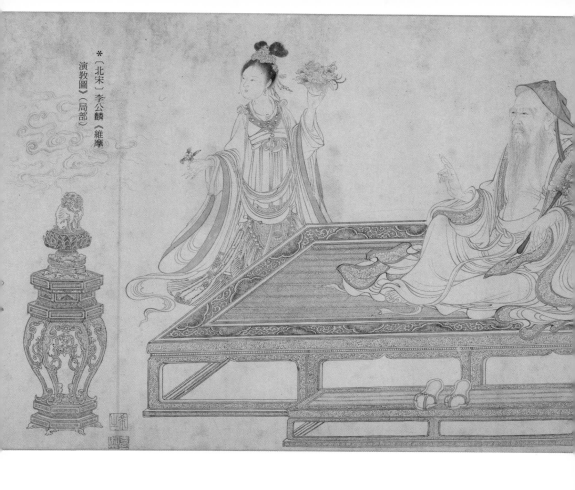

傳蘇漢臣之法的孫必達（淳祐待詔）、陳宗訓（紹定待詔）並李從訓（宣和待詔）、李班（從訓子，淳熙待詔）等，亦各成一家，同為南宋的道釋人物的能手。他們的畫風多半都是傅彩精妙的。下面略述宋代道釋人物畫的重要名家的傳略。

北宋的名家雖不乏人，但能集諸家之長而大成之，於佛畫人物上發揮精巧的畫風，後世多傳之，仰為百代師表的是李公麟。公麟字伯時，舒城人，神宗熙寧三年（1070）進士，歷官至朝奉郎。哲宗元符三年（1100），得病歸老龍眠山，因號龍眠居士。博學能詩文，真行書有晉宋人的筆致。他的叔父喜歡書畫，所藏甚多，他能夠集前人的長處之大成，這種得朝夕觀覽之便，也是一個原因吧。他每得古今的名畫，必摹寫之，蓄其副本，無所不有。

他的佛像人物得吳道玄之旨；畫馬法韓幹；清秀的氣韻得王維之正傳；；着色山水有李思訓之風。大都用澄心紙，多白描不着色；至臨摹古畫，則用絹素着色。行筆細潤而精緻，其白描的筆法有行雲流水

的起倒。至晚年，書畫皆蒼古遒勁，如《徐神翁像》，筆墨草草而神氣煥然。所作大抵以立意為先，佈置緣飾次之。傳其畫風者雖多，而以釋梵隆最有名。梵隆善白描人物，兼工山水，曾描《十六羅漢圖》，行筆極精細古雅，精彩煥發。所作往往有亂李龍眠之真者，唯氣韻筆法不及龍眠。

高文進，成都人，與花鳥畫的泰斗黃居寀共入太宗的畫院，當時以道釋壁畫馳名，四世相繼而傳家業，為中國畫家中所罕見。他的曾祖高道興，唐末光化中與趙德齊共以畫西平王的儀仗得名。道興之子從遇，五代時，於蜀宮的大安樓下畫天王的儀衛，文進就是他的兒子。文進之子懷節、懷寶，皆揚其家業。文進於乾德三年（969）蜀主孟昶降時歸宋，那時太宗在潛邸，多訪求名藝，文進往依之，後授翰林院待詔。沒有多久，適遇着修理大相國寺，命文進效高益的舊本，於行廊畫《變相圖》及《太一宮》等之圖。當時畫院的學者皆宗之。其手法係依曹、吳之法。懷節亦於太宗朝為待詔，頗有父風，曾與乃父共畫大相國寺之壁，兼長屋木。懷寶為太宗朝祗候，善花鳥、草蟲、蔬果。

（三）花鳥畫及雜畫的沿革

花鳥畫是由五代末黃筌、徐熙等啟發的，入宋，因玩賞繪畫的流行及玩賞形式的變遷，山水花鳥畫便大見發達。故宋代的繪畫，山水、花鳥方面，遠凌駕唐代。宋初，黃筌之子居寀，極受太宗的眷遇，為翰林院待詔，太平興國之際，奉命搜求民間的名跡，詮定其品目。居寀的畫風是傳他父親的手法，以勾勒的老硬、填彩的濃厚為勝，花竹、翎毛皆得天真，至怪石山景，則往往過於其父。其畫法成圖畫院的程式，當時較量藝術者，大抵都以黃氏一家的體制去評定優劣，遂開院體畫之端。然黃筌的筆跡，未有畫院的習氣，筆墨老硬，無柔媚之態，多作水墨；及至居寀，以朝夕親近朝廷的富貴，故勾勒、填彩的手法，專得莊麗富貴之趣，便大成院體的畫式，後世稱為黃氏體。其徒夏侯延、李懷袞、李吉等，都是黃筌以後的此道名手。李吉

最得院體之妙。

當時徐熙之孫徐崇嗣，在院外創沒骨寫生的畫法，加以傳其祖父的輕淡野逸的手法，大有與黃氏一派對峙之觀，所謂徐氏體者即是。徐熙之有徐崇嗣，猶黃筌之有黃居寀，皆能振其家聲。崇嗣長於連枝花鳥，畫果實墜地之狀，備得形似。徐熙以來，其徒亦多，如唐希雅一家，乃受其風化之重者。宋初，黃筌父子早被召入圖畫院，徐氏一家則永留院外，自然地兩派相對抗。明人把唐以降的山水畫別為南北二大系統，於日本以為黃氏體用於畫院，徐氏體成於院外，猶如南宗派之多發展於院外。且其兩家的畫風自有似於山水畫的南北之別者，遂以黃氏體為北宗，以徐氏體屬南宗，與山水畫一樣分花鳥畫為南北二宗。

傳謂：宋初徐熙到京都，送畫於畫院。品第畫格，黃氏一派的畫法，妙在勾勒填彩，用筆極精細；徐熙的畫法，以墨筆畫之，殊草草，略施丹彩而已，而神氣迥出，別有生動之意。黃氏一派為着避免其軋轢，謂其粗惡，遂不入格而止。後熙之孫崇嗣，乃效諸黃之格，且不用墨筆，直接以彩色圖之，稱為沒骨圖，極精工，與諸黃之體不能復瑕疵之，遂得入院品云云。這中間的真相如何，固未詳知，唯當時已有畫院內外的反目；這反目軋轢，偶招致競爭的效果，成為使當代的藝苑益趨發達的一種原因。

這樣，宋初的花鳥畫，是黃氏體、徐氏體對峙於畫院的內外，春蘭秋菊各擅其名，其餘的畫人大抵都是繼這兩家的餘緒。另外如陳常的飛白法，丘慶餘作草蟲唯以墨之深淺使映發的畫法，也還流行。黃氏體至神宗朝，由崔白兄弟、吳元瑜輩而一變。徐氏體於真宗朝有趙昌，英宗神宗朝有易元吉等傳其沒骨法。黃氏體最得傳彩之妙，當時無雙，弟子甚多，以王友為高足。易元吉、性曠達，嘗觀趙昌的畫說：「世不乏人，須要擺脫舊習；若能超軼古人之所未到，則可謂名家。」乃遊於荊湖之間，搜奇訪古，遇名山大川之勝麗，輒留意之，常與猿狄鹿豕遊，目所擊，即著之毫端。又嘗於長沙所居的舍後，開圃鑿池，雜置亂石、叢篁、梅菊、

向來俯首問羲皇
汝是何人到此鄉
未有畫前開鼻孔
滿天浮動古馨香
所南翁

芳草烟綿白晝夢偏
浙江風石芳遠肖他

葭葦，多馴養水禽山獸，伺其動靜遊息之態，以資畫筆之思致。治平中，修景靈宮之御展，英宗詔元吉畫花石珍禽；又於神遊殿作牙獐；後又詔命畫《百猿圖》。其得寫生之妙，非無來由。

茲略述院體畫的變遷：從宋初至神宗朝止，專以黃氏體為畫院的程式，及至崔白兄弟、吳元瑜，遂一變其格式。崔白善花竹、翎毛、芰荷、鳧雁。其道釋鬼神，傳唐盧棱伽的筆法。最長寫生，技工精絕。熙寧初，奉神宗詔，與艾宣、丁貺、葛守昌同於垂拱殿的御展畫夾竹、海棠、鶴圖，稱旨補為藝學，漸變從來畫院所採用的格法。其弟崔慤及當時師法崔白而成一家的吳元瑜等，大變世俗之氣，遂至改革從來的院體風。

南渡之後，李安忠（高宗待詔）及其子李珙（紹熙中待詔）最善勾勒，那是傳黃氏體的畫法的吧。林椿為淳熙中待詔，花鳥師趙昌。李迪為畫院副使，善花鳥竹石，子德成，繼其衣缽，為景定中待詔，父子之畫風皆有生動秀拔之趣，自成一家。他如毛益（乾道中待詔）及其子毛允，又吳炳（紹熙間待詔）等，都是南宋的動植物畫家之佼佼者。李從訓一家亦兼花鳥畫而有名。

畫竹畫梅，也是在宋代始被啟發的一種特產物，以其於後來的藝苑裏有特種的發達，故這裏略述其變遷的梗概。

蘭、竹、梅、菊之畫，到元、明、清時代盛行的，列為畫之四君子，高人志士用以為自己之戒，且作諷諫之一助。宋末鄭思肖的蘭，可視為記號畫的濫觴。後世的畫家，南這四品去學習花葉幹莖的畫法，其起原大抵在於唐、宋之間。此等的畫，原不叫做畫竹、畫梅，多叫做寫竹、寫梅，因為那是把梅竹的清魂得自畫家的胸中，而從筆下寫出的。古來謂墨竹係創於五代李夫人描寫竹葉婆娑的窗前月影，然唐時的王維、孫位、張立已並善墨竹了。依山谷所云，則吳道玄作畫之連筆作卷不加丹青，想是墨竹之始吧，雖未得辨其是非，但其起源在於唐代，當是事實。後來五代的李夫人、黃筌、李煌，北宋的崔白、吳元瑜等皆作之，大多

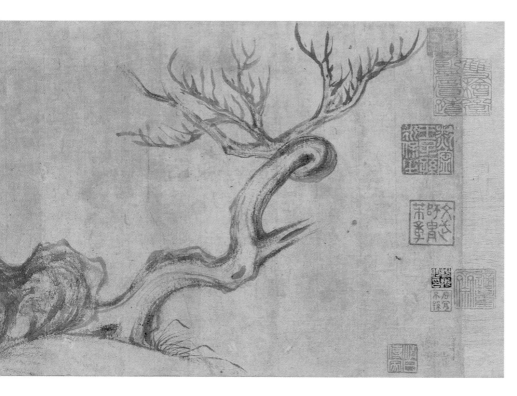

＊〔北宋〕蘇軾《枯木竹石圖》

以勾勒為畫。至於由墨的濃淡表其表裏，出種種奇趣而專寫墨者，是始自北宋哲宗朝的文同。文同字與可，嘗學篆隸、行草、飛白書，十年未入室，偶於途上見鬥蛇，遂得其妙。其畫風富於瀟灑的姿致，如迎風而動。當時蘇東坡學之，深達堂奧。由是古來言墨竹者，無不稱文同、蘇東坡。其後一燈分焰，光芒益大，如金之完顏樗軒，皆得其法。

又畫梅，唐時已經有了，然至宋初止，大概皆施以色彩，及北宋陳常乃作白描。依徐沁所言，則北宋花光僧仲仁始以墨暈創別趣，覺範效之，用卓子膠畫於生綃的扇面；後尹白祖亦師仲仁。一脈流傳至南宋楊無咎始臻極致，其猶子季衡及甥湯正仲等大暢其流，爭相趨尚。下迄元明，作者浸盛，為史的很多。

像此等的畫，入宋而大發達，與文士、禪僧的墨戲之盛，共成特種的發展。

其餘，魚龍海水之得妙者，有宋初的待詔董羽。羽字仲翔，好畫長風破浪、驚潮怒濤、魚龍出沒之狀。曾受太宗之命畫端拱樓，又畫玉堂的北壁，皆筆端遒勁，備極壯觀。後理宗朝陳所翁（名容，端平二年進士）出，詩文豪壯，善畫

龍，得變化之意，潑墨成雲，噴水成霧，隱隱數筆，龍藏其中，突兀變滅，不可名狀。寶祐間，名重一時，其畫法為後世畫龍的軌範。所作有水墨龍與絳色龍兩種，後者似董羽。

第四節　宋代的論畫

郭若虛的《圖畫見聞志》——李成的透視畫法——饒自然的十二忌——關於明暗遠近法——李廌《畫品》中的鑑識法

宋代是性理學的創立時代，學者多離情味而耽理論，故論畫之著頗多，可觀者亦不少。郭熙、郭若虛兩人的論著最多，蘇東坡、李成、韓拙、李廌、鄧椿等次之。《山水論》及《畫訣》，乃郭熙所作，所謂高遠、深遠、平遠的三遠，為其創見。郭若虛的《圖畫見聞志》，次於唐張彥遠的《歷代名畫記》，足徵斯道的變遷，如其用筆上的三病（板刻結），成後世畫家的軌範。東坡以為論畫主形似，其見與小兒同，故大鼓吹傳神論。李成謂山上的亭館飛簷宜於仰畫，其法符合

近世的透視畫法。其他如饒自然的《山水十二忌》：（一）佈置迫塞：（二）遠近不分：（三）山無氣脈：（四）水無源流：（五）境無夷險：（六）路無出入：（七）石止一面：（八）樹少四枝：（九）人物傴僂：（十）樓閣錯雜：（十一）濃淡失宜：（十二）點染無法。這見解頗覺入微。

郭若虛把「狀物平褊，不能圓渾」叫做「板」，以明暗法為畫的一種要素；李成謂山上的亭館飛檐宜於仰畫，在從來的手法上加以透視法，這可以說是中國繪畫上一大發達。明暗法雖已於六朝張僧繇、唐尉遲乙僧等的凹凸畫法上得見之，但當時的畫家和論畫家們，都以為這僅是外國畫的手法，對中國繪畫沒有關係，故南齊謝赫的《畫六法》裏沒有所謂明暗法的。入唐代，王維於其《山水論》中有論「石分三面」及「遠人無目，遠樹無枝」等，但這不過是畫家漫然的想像或一種約束，於明暗遠近法並未有明確的構思。至宋始明確地承認明暗透視法的必要，如郭若虛的三病和李成的透視法，可稱卓見。然向來的中國畫，以立於運筆的妙味上，故生輕寫生而專努力於發揮線的抽象美的結果，其山水畫上不顧如明暗、透視法的寫實的畫法者，可說是自然之勢。下面從李庵的《畫品》中錄出關於畫的鑒識論以供參考。

人物顧盼語言，花果迎風帶露，飛禽走獸，精神逼真；山水林泉，清閒幽曠；屋廬深邃，橋彴往來，石老而潤，水淡而明，山勢崔嵬，泉流瀲落，雲煙出沒，野徑迂迴，松偃龍蛇，竹藏風雨，山腳入水澄清，水源來歷分曉，有此數端，雖不知名，定是妙手。人物如屍似塑，花果類瓶中所插，飛鳥走獸，但取皮毛；山水林泉，佈置迫塞；樓閣模糊錯雜，橋彴強作斷形，境無夷險，路天出入，石止一面，樹少四枝，或高大不稱，或遠近不分，濃淡失宜，點染無法，或山腳浮水面，水源無來歷，凡此數病，雖能知名，定是俗手。舉之以觀畫，亦不大失眼矣。

第四章 元代的繪畫

第一節 元代文化概觀

元為漢族文化的繼紹者——御衣局使——元代的畫風漸變——佛教美術——波斯畫風的影響

元代的主權者，其先勃興於奧儂河畔，他的後裔席捲亞細亞、歐羅巴，為一時震撼歐、亞之天地的武弁的人種。胡人從宋末侵入中國內地以來，中國的文化、藝術，於其發展上雖蒙着一時的障礙，但向來漢族的文化卻常同化其征服者，使他成為漢族文化的繼紹者，以遂其特有的文化之發達。這好像希臘之於羅馬一樣。胡人雖代宋而有天下，然這不過於政治上成了主權者罷了，若從社會的見地看去，可以說他不免是劣敗者，故於其文化藝術，完全為宋風所掩覆，成就了漢族文化一途的發展。元代治世八十年裏，官方不設畫院，僅有御衣局使等官，如劉貫道（善道釋花鳥）於至元十六年寫祐宗的御容而被任為御衣局使，則此官大抵都是為畫工在職的，但並不如前朝的畫家們之受優遇。依據史傳，元代的畫家總共也有四百餘人之多，畫道亦隆盛。其畫風大概是屬於宋代的餘波，多未似明清的近體，較見古調。然其文學方面，如戲曲、小說的軟性文學之勃興，足徵元代人心的風尚不久已見推移。元代的繪畫，在多部分保存宋畫的餘勢裏，已經宿伏着畫風變遷的萌芽。山水畫方面，高克恭及黃子久等大家輩出，為明、清諸家的所謂南宗畫的先驅。花鳥

畫方面，錢舜舉、王若水等興整致的畫風，為明代花鳥畫的先蹤，且至明而大流行。明仇實父等盛製作的細密巧麗的歷史、風俗畫之類，任月山等已啟其風調之端。這樣，元代的繪畫是涉及山水、花鳥、人物等各方面，呈現移近於明清近體的情勢，成了從中世期移向近世期的橋樑。元代蒙古族的武威震於西南諸方的外國，故佛教美術一反以前的多屬於希臘佛教式——健馱羅式，而於世祖以後則大抵為梵式——印度婆羅門式，輸入通過你波羅國而屬於南方佛教系統的。然於元代的體拜圖像中，除了關係甚深的禪宗外，其他的佛教諸宗都傾向於衰運，故此等圖像的婆羅門式，遂不能遭逢給與宗教繪畫上以影響的機會。（唯依羅林斯濱原氏所云，則錢舜舉等的風俗人物畫裏，得認有波斯式的要素。茲附之，以待研究。）

第二節　元代繪畫的變遷

緣圖

元初的藝苑——趙子昂的復古派——鐵線描——高克恭的一派——錢舜舉、王若水——山水畫的派別——元季山水的二派——元季四大家——南畫的典型——山水二派的消長——道釋畫的衰微——顏輝——禪門機

元代的繪畫，頗有成為從宋格移向明清格法的過渡橋樑之觀。風靡於元初藝苑的主要名家，是趙子昂、高克恭、錢舜舉、王若水等。

元初的陳琳（陳珏之子，南宋寶祐間待詔）、陳仲仁、盛懋、王若水等，皆復興古風，遠溯晉、唐，善高古細描的人物畫，其畫風自有相似的。唯於此種畫風上最推妙手的是趙孟頫。孟頫字子昂，號松雪道人，

宋之宗室，居吳興，為「吳興八俊」之首。仕元仁宗朝，官至翰林學士承旨，封魏國公，故亦稱趙魏公。才氣英邁，書畫共臻妙境，嘗倡「書畫同體」論，兼復興古風。其書，真、行、草、篆籀、分隸皆造古人之地位。其畫，作高古細描的人物、鞍馬、山水等，得晉、唐之趣。其描法主要脫化自顧愷之，成所謂鐵線描。如陳琳、陳仲仁等，為其畫友，日夕講論裨益。妻管夫人（墨竹有名），子仲穆（名雍）、仲光（名奕），及仲穆子允文、彥徵，皆有名於時。末流及至唐棣，趙氏一派相紹而傳家學。就中以趙仲穆最顯，山水師法董北宛，善人物、仕女、鞍馬，其《胡人歸獵圖》極精絕。總之，趙氏一家的代表畫風是用高古細描之筆，且不事潑墨，描寫精絕。

一面，元初高克恭的一派，於山水畫取寫意氣韻，與趙家等的復古派有相對峙之觀。克恭號房山，其先西域人，仕元，官至大中大夫、刑部尚書。他初學李成、董、巨，後祖述米芾父子之法而畫山水，時人重之，宋格為之一變。其畫法似二米而別存氣韻，至怪石奔湍，山頭水口，成烘鎖點染。當時龔開（學米氏）的畫亦類似之。日本京都金地院所藏的稱為高然暉的筆跡者，也酷似高克恭的畫風。

錢舜舉名選，號玉潭，又有異峰、清癯老人、習懶翁、霅川翁等別號，與趙子昂同為「吳興八俊」之一。子昂嘗從他問畫法。善人物、山水，最工花鳥。與王若水共為元代花鳥畫的泰斗，同善寫生，加以畫風整致清麗，成明代花鳥畫的先蹤。舜舉兼徐、黃二家之法，多祖述趙昌、易元吉，極徐氏沒骨體之妙。王若水（名淵，號澹軒）反之，專學黃氏體勾勒的華麗。故舜舉之作，有務脫鉛華，一歸沖淡清麗之風。其畫法，藏良嗣之。在元代的畫史上，如錢舜舉、盛子昭（名懋）乃以青綠的精密得名的。

其餘，界畫有仁宗朝的王振鵬。墨竹以李衎（字仲賓，號息齋道人）、柯九思等最著，大抵皆為文與可、蘇東坡的餘流。張遜依王維的雙鈎竹法而善勾勒竹。

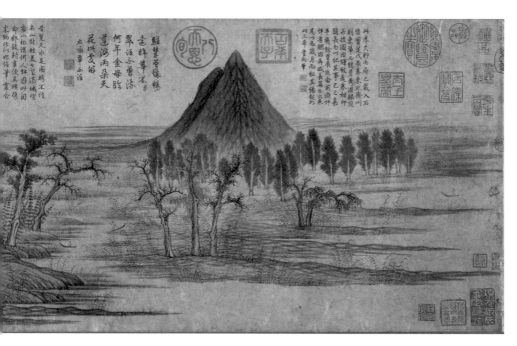

元代的山水畫家中，錢舜舉一派的青綠山水，僅見南宋院體面一派的趙、李、劉的面影，屬於此派者幾乎很少，而傑出者更沒有。唯南宋馬、夏的遺風，由孫君澤、丁野夫、張芳汝、張遠、張觀等傳之。就中以孫君澤為此派最傑出的一人，其畫風存沉鬱遒勁之趣，發揮馬、夏一派的淡彩、水墨的精妙。然元代以山水畫影響於後世者，實為次於國初的所謂元季四大家黃子久、倪雲林、吳仲圭、王叔明。元季的山水畫家，大抵是屬於董、巨、李、郭的兩派。黃、倪、吳、王等都以董、巨起家；朱澤民、曹知白、方從義（兼二）唐子華、姚彥卿等皆祖述李、郭而成名的。這些元季的諸家，與國初的高克恭一派共一變宋代山水的格法，啟發所謂元格的，而至創作明清諸家的南宗畫的一種典型。唯是對南畫的大成最與有力的，是在黃、倪、吳、王四大家。黃子久名公望，號一峰，又稱大癡道人，以山水兼寫生，仿董、巨。晚年自成一家。其格有二：一作淺絳色，山頭礬石多筆勢雄偉；一為水墨，皴紋極少，筆意最簡遠。王蒙字叔明，號黃鶴山樵，錯綜王維、董源、趙子昂等前人之諸法，樹石台榭，人馬雞犬，肆紆餘曲折之巧致。多以赭石和藤黃而着山水，好於山頭畫蓮蓬之草，再以赭色鈎出；不着色者，僅以赭石

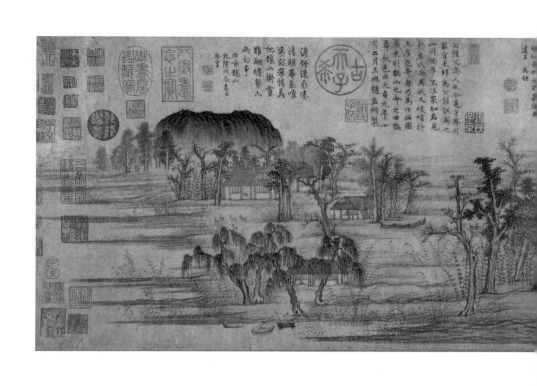

着山水、人面、松皮而已。元以前畫山水多用濕筆，稱為水暈墨章，自唐至宋仍是這樣；到元季四大家始用乾筆，就中倪雲林（名瓚，字玄鎮）、吳仲圭（名鎮，號梅花道人）二家猶重墨法，黃、王則主淺絳烘染。依鹿柴氏所云，初無淺絳色者，至董源始流行，黃子久為盛，稱之曰吳裝，傳至文徵明、沈石田，遂成專尚。古來以倪雲林的畫富於疏淡簡勁之趣，最難學；吳仲圭用筆古勁，人稱「鐵崖公」，他倆同學董、巨，亦自有徑庭。這四大家皆以渴筆的抹擦與淡墨的渲染、烘染為畫調，其簡淡高致的畫風，為一變宋格而大成元格的，同有力於啟發在明清的南宗畫的典型。特如倪雲林，復發揮落款之美，至明清時代成了大發展的風尚，那就是於畫中空隙的地方，以畫讚詩賦補之，開書畫印章俱備的端緒。《芥子園畫傳》說：

元以前多不用款，或隱之石隙，恐書不精，有傷畫局耳。至倪雲林，書法道逸，或詩尾題跋，或後繫詩；文衡山行款清整；沈石田筆法灑落；徐文長詩奇拔；陳白陽題精卓，每侵畫位，翻多奇趣，近日俚鄙近習，宜學沒字碑為是。

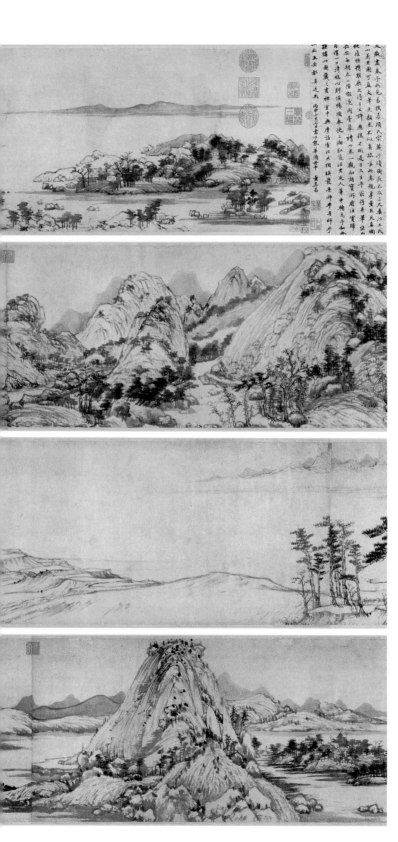

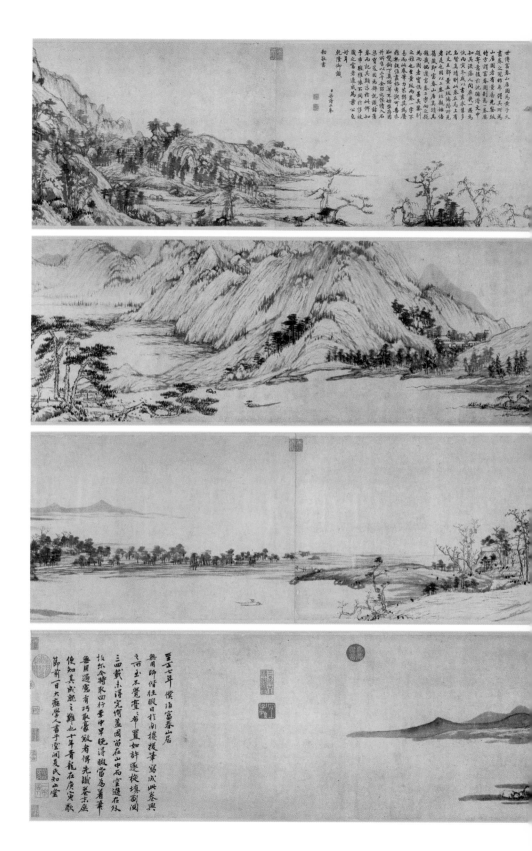

這樣，元季山水畫的二派中，董、巨的流派勃興，以之起家成名者甚多；李、郭的一派，雖由朱澤民等所祖述，但從其派不能出名家，因而勢力不振，宛有為李、郭的蹊徑所壓，不能自立堂戶之觀。所以從其畫風影響及於明清的方面看去，後者不及前者。於明代，宋、元二格並行，明人亦自開一種風致；入清朝，清人專振起成於上述的元季四大家的元格，其畫論特精妙。

前述之外，元代的山水畫家，可目為屬於南宗的系統的作者甚多，陸廣（字季弘，號天游）。孟玉澗等之名尤顯。

元代的道釋畫，因當時喇嘛教代替着興隆，佛教傾於衰運，故從來的道釋畫亦陷於衰頹的否運。然元代亦不無此種的名手，如顏輝，就可以為此種的代表作家。顏輝字秋月，江山人。筆法奇絕，有八面生動之概，氣象亦雄偉。日本京都智恩寺什寶的《蝦蟆》、《鐵拐》二仙圖兩幅，說是他的真跡。其他，屬於宋李龍眠、張思恭等的流派者，有蔡山、趙璃等的《羅漢圖》，其遺跡皆傳於日本。元時佛教雖然衰頹，但這是為禪家以外的諸宗；禪門則獨依然隆盛。由來在禪門中關係深密的牧溪派的水墨畫，比較的多，如月湖、阿加加、嘤子的水墨《觀音圖》，率翁、因陀羅等的《禪門機緣圖》皆傳存於日本。如玉澗、海雲、並稱禪林妙手。還有東渡日本的五山文學的指導者寧一山與梵竺仙等，皆善畫。可是，這些蔡山、趙璃、月湖、阿加加、嘤子、率翁、因陀羅們，不獨他們的遺跡多流傳於日本。且他們的名字在中國畫傳裏都脫逸了，卻於日本的《君台觀左右帳記》等畫傳中留其名。這因為當時喇嘛教專行，此等的佛畫，不為時人所歡迎，加以日本在鎌倉時代與宋、元的交通繁盛，彼此的僧徒們互相往還，當時鎌倉之地，五山層脊相並，宛然有中國禪僧的居留地之觀；雖弘安年間因胡元之役，一時中日的交通杜絕，但不久日本京都室町幕府起，由於天龍寺船更助長彼此的貿易，幕府復欲依之以救濟其財政的窮乏，而美術工藝盛大地被輸入的緣故。

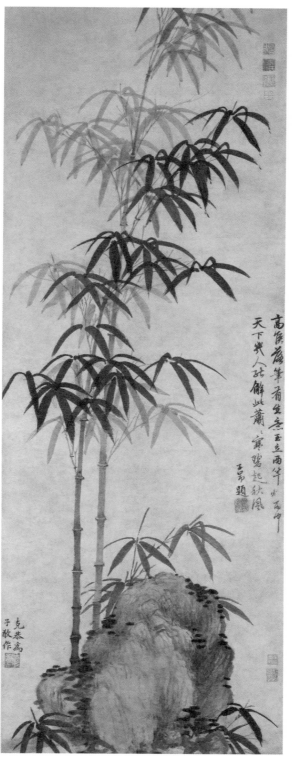

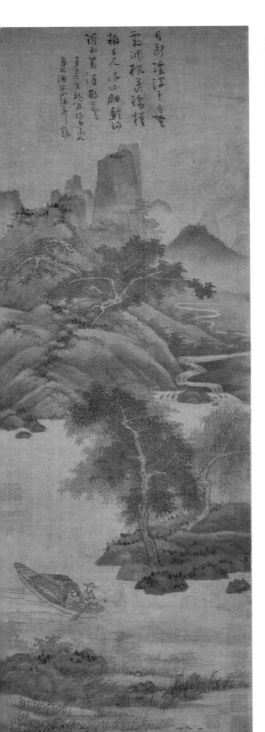

＊〔元〕吳鎮《漁父圖》

＊〔元〕王蒙《青卞隱居圖》

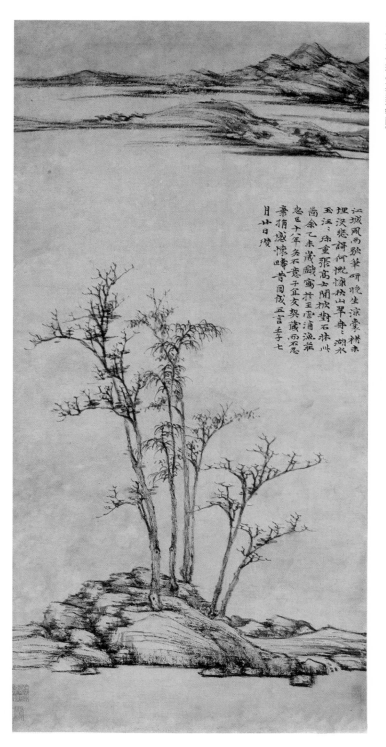

江城風雨歇筆研晚生涼囊楮未
埋沈憀詞何恍惚秋山罪舟三湖水
玉汪汪珠重張高士閒披對石休州
圖余乙未歲戲寫抃王雲浦漁莊
忽已十八年矣不意子宜友契藏而不忘
屬餘感懷畴昔因俄五言壬子七
月廿日瓚

第三篇……

近世期

第一章　明代的繪畫

第一節　明代文化概觀

設翰林典籍——小說的傑作——工藝品的發展——流於擬古形式——社會風尚——繪畫的特色

元人君臨中國大陸僅八十八年，為明太祖朱元璋所滅（1368），中國國民於是復生活在漢族的治世之下，啟發朱明一代的文化。太祖勝元而歸，修圖籍置之南京，大搜求四方的遺書，設收書鑒丞，尋即改為翰林典籍，使執掌之。京都設國子學，地方置府學、州學、縣學，大優遇學者。如科舉之法，雖一時中止，但復又推行。世祖時敕撰《四書大全》，定一經義，以程朱的學說為正學，成了教化的主旨。元代以降已下向而成社會的，出現小說、戲曲等的大眾文學，及明更見隆盛。小說出《水滸傳》、《三國志》、《西遊記》、《金瓶梅》等名作；傳奇的作者，如湯若士等大家輩出。工藝入明也頗發達，從國初至萬曆之際，歷代的諸窯技巧益進，純白的瓷器始入精良之域。青花、五彩粲然可觀。漆工、象牙細工、鑄銅、七寶等的各工藝又大發達，尤其是漆工，如永樂的針刻銘，宣德的金屑銘，反黃平沙等的剔紅、剔黑、夏白眼等的蜊殼象嵌，汪家的彩漆等最有名。

這樣，明代的文化，從國初就隆盛了。但當其以科舉採士，便於課題上用八股文以經義為先，結果羈束

了天下的俊才，使朱明三百年間的文運，於其精神的生活，大概傾於擬古，流於鑄形的，不見如宋儒的自由活潑的風尚。故國初的宋濂、李邱之輩，詩文的品致大抵都傾於模擬細巧。王守仁祖述陸象山，倡「良知良能」之說，偶有「萬綠叢中紅一點」之觀，可是給所謂正統派的學者們視為異端邪說，其徒多受政府的虐待。

在這樣的狀態下，學問多陷於形式的和模擬的。至於這時代的文學，可以說是唐詩、宋詞、元曲的殘山剩水，僅於小說、戲曲的軟文學方面，在中國文學史上添一段光彩。然而這種現象，證明不久於明代的社會風尚之傾於淫靡，後宮宮女滿九千，脂粉費每年要四十萬兩，這和《金瓶梅》等的猥褻，當能共傳此間的消息的吧。觀之於繪畫，也引起了仇實父等的風俗畫之流行，除了石田、戴進等的簡勁壯拔之技外，多皆以纖穠細麗為特色，其於論畫，很少見到欽尚宋元南宗諸家的雄渾簡勁的風韻的，這是社會風尚之使然也。

要之，就明代三百年間的畫風之大勢看去，運筆輕妙，裁構秀淳，縱使有缺乏神采雄渾的地方，然大概都馴致穩健的畫風，其技術的圓成與色彩調和的精良，可以說是畫道上的一番進步。

第二節　明代的畫院

畫院的狀況——畫院的最盛期——院畫——萬曆以降的畫院

朱明代胡元而立，其主權復歸到漢族的手裏，給漢族文化的發展以一層便宜，其時代風尚已與世同推移。明代三百年間，啟發文物的隆盛，同時畫道亦復見一番的興隆。所以元代官方不設畫院，於明則再紹趙宋的遺緒，朝廷復設畫院。其畫院的規模，不如宋代的華麗，官職亦異其名稱。因歷代的帝王多好畫，大獎

勵斯道，故畫院方面，名匠巨擘，人才輩出。明一代的院畫之盛，堪與南宋北抗衡。洪武初，趙原（師法董巨）

最先被徵至京師作畫史；次則周位入畫院，奉命畫《天下江山圖》於便殿，宮掖的壁畫多出其手。更如沈希

遠以巧於傳神而寫御容，稱旨授中書舍人；陳遠（陳遇之弟）亦寫御容，為文淵閣待詔。他如王仲玉、相禮，

亦以能畫被召至京師，共事畫院。唯是太祖以承元末的放縱之後，嚴於刑罰，且資性亦峻酷，不稱旨而棄市，

失旨而坐法；周位遇讒而就死；盛著（為內府供事）以畫水母乘龍背於天界寺的影壁，不稱旨而棄市，皆往

往遭遇奇禍。不過我們總可以想見明初已具畫院的隆盛了。其次，世祖永樂年間，徵天下的名工來京師，命

於北平奉天殿的兩壁畫《真武神像》，又於文華殿畫《漢文止輦受諫圖》、《唐太宗納魏徵十思圖》。當時邊文

進、范暹（蔣廷輝之婿）等以花果翎毛，郭純以山水共應召供事於永樂內殿；陳撝亦以寫世祖的御容而有名。

其後，宣德、弘治時代，是明朝畫院的最盛期，猶如宋代的宣和、紹興的畫院，且宣宗、孝宗之善畫，恰和

徽宗、高宗先後媲美。由是，宣德的畫院裏有謝環（山水宗荆、關、二米）、倪端（山水宗馬遠一派）、顧應

文等名手；商喜（善山水人物，其孫祚亦傳家法）也同入畫院，授錦衣指揮；戴進（文進）、李在（宗郭熙、

夏、馬）、石銳（仿盛子昭，長界畫、金碧山水）、周文靖（馬夏之流派）等亦同供事仁智殿。成化、弘治頃，

吳偉（小仙，浙派）、呂紀、呂文英、王諤、林時詹、張乾（夏、馬之流派）、鍾欽禮（浙派）、沈政等，共

直仁智殿。吳偉官錦衣百戶，賜「畫狀元」的圖章；呂文英拜指揮同知，與呂紀並稱，時為「小呂」；呂紀亦

官錦衣；林時詹賜冠帶；王諤大受孝宗的寵遇，尊稱為「今之馬遠」，正德初，官錦衣千戶。林良、林郊父

子在弘治間肆寫意派的妙技於院中，良以內廷供奉授錦衣衞百戶；郊於詔採天下的畫工時，以考列第一，官

錦衣鎮撫，直武英殿。馬時暘亦於弘治之際拜錦衣衞鎮撫；吳偉之父剛翁，孝宗時授錦衣百戶，賜「畫狀元」

的印章。其他，張玘（官錦衣）長於人物仕女，用三停積粉法得名於弘治的畫院；郭詡與吳偉、杜董（工界

畫，且為人物白描的高手）、沈周齊名，弘治間授錦衣官，後從王陽明遊。當時畫院裏的能手，實可稱得人才濟濟了。

宣德、成化、弘治、正德的畫院，屬於馬夏之流派的院體畫的名手殊多。第一，戴文進出自南宋馬遠、夏圭的流派，兼郭熙，李唐之所長，新開健拔勁銳的淅派，這半由於天下的畫苑為之風靡，半由於孝宗等最好尚馬夏蒼勁的畫風所致。其次，正德前後，曾和與朱端（馬夏派）同善山水，正德間共直仁智殿；趙麟（趙雍次子）亦直仁智殿，官為錦衣副千；朱佐（名祺，長人物）入畫院，應該在這時候。再至萬曆初，王廷策入畫院；顧炳供事內殿，沈應山（馬夏流派）為畫院秘丞，亦在此時。嘉靖頃，陳鶴襲百戶；侯鉞以傳神的妙手寫御容。其餘，年次不詳者，劉晉拜錦衣指揮，莊心賢被徵寫御容。

其後，因邊境屢有事，清室亦從北方壓迫着，國事日非，於是，畫院也漸廢墮，加以當時尚南、貶北的評論蓋一世，目承續北宗的流派，傳南宋的院體畫者為狂態邪學，遂使此派漸就湮沒，故嘉靖以後，畫院便寂然無聞了。僅明末崇禎間，文震亨（徵明之曾孫）於武英殿傳給事而已。

從國初至萬曆初止，畫院的名手先後輩出，院風亦振，因而畫院內外的軋轢也有，院內同僚的競爭亦甚。如國初，周位受同僚的讒言而死；宣德畫院裏的稱為明代第一手的戴文進，偶因同輩之讒，不久便下野窮死，這就可以推知那時的情形了。傳謂戴文進一日於仁智殿呈畫，其首幅係《秋江獨釣圖》，畫一紅袍人垂釣水次。畫家惟傳紅色最難，文進獨得古法。當時謝環說：「此畫佳甚，但恨野鄙耳。」宣宗問其所以，答道：「紅，品官服色也，用以釣魚，大失體矣。」宣宗領之，餘幅不復閱，而放歸。這是從偶爾的競爭而生弊害的明證。但也有收得切磋琢磨的效果的。我們於下節再述畫風沿革的梗概。

第三節　山水畫的沿革

　明、清的畫風，無論從哪一方面看去，都存着所謂近體的作風，在中國繪畫史上成了一個明確的界境，這已經在總論中說過了。現在就山水畫的一門述說之：到萬曆時止，甚流行屬於南宋以降壓到中國畫苑的所謂南宋院體畫系統的，其作風上存明確的界境，而見有時代色彩之區劃顯著的，即如紹述南宋馬遠、夏圭之遺風的畫風，將南宋的渾厚沉鬱之趣，變為健拔勁銳的作風，樹立浙派的新格。再如周東村、唐伯虎，說是屬於南宋趙、李、劉的一派，但東村的畫，似從北畫移至南畫的過渡之作；伯虎的畫風似南畫。假如把此等諸家的作風分為南北兩系統，從文字上雖得明確的區別，然實際卻非常困難，且在其當時雖有顯著的界限，而在後世從我們的眼目中看去卻不大明晰，所以我們與其從南北的區別，毋寧承認為有時代區別的明確的界境。今比較對照宋、明兩朝的屬於同一系統之作，我們一看就見這兩者之間自有宋風、明風的顯著的區劃。

　於明朝的山水畫，雖有若干流派一併流行，但無一不存明風的時代特相，故單從前朝的組織系統去區別有明一代的山水畫，固有失當之嫌，唯茲暫為記述的便利計，去其小異而就大同，姑大別為三個系統：稱為南宋院體派的末流者，有屬於馬遠、夏圭之流派的與屬於李唐、劉松年之流派的二系統；另外復有主要汲元季四

大家（黃、倪、吳、王）之流的一系統。今試觀這些流派的興廢之跡：明代山水畫，自可分割做前後二期，各異其風尚，從國初至萬曆初，這三大流派中，尤以屬於前二系統的最為流行；自萬曆末年起，則幾乎為後者所獨佔其勢，及於清康熙、雍正、乾隆之間，達其絕頂，置前者於於不顧。蓋明代正德、嘉靖間，屬於前一系統的一代名手沈周、文徵明等輩出，次至崇禎之際，董其昌、陳繼儒輩接踵而起，其學識名望，壓倒當時的藝壇。文徵明最先以文人畫為標榜，其次董其昌等析筆墨的精微，究宋、元的異同，以士夫畫的大成者自任，立南北兩宗的畫別，盛倡尚南貶北的畫論，傾倒一世，而時代的風尚亦漸次推移，遂至不嗜好蒼勁的畫風。

（一）浙派

於明代的山水畫，紹述南宋馬遠、夏圭的遺風者，除前述的事於畫院的諸家外，尚有朱侃（朱祺子）、王履（洪武年間）、張觀（元末明初人）、張翠（成化年間）、章瑾、蘇致中、沈遇（宣德年間）、范禮、王恭、沈觀、周鼎、林廣、丁玉川、沈希遠、雷濟民、民性（兼范寬之風）、邵南、朱端、沈昭（大斧劈皴）、潘鳳等。但自戴文進出而一變其畫風，屬於浙派的很多。浙派始於戴文進，諸說一致。

戴進字文進，號靜庵，又號玉泉山人，武林人。善山水、人物、花果、翎毛、臨摹精博，稱明代第一手。其山水大率祖述馬、夏的遺風，兼郭、李之所長，縱橫的技巧，真為一代師表的行家，足堪歎賞。神像、花鳥亦俱極精緻；人物的描法，用所謂蠶頭鼠尾的描法，行筆有頓挫，如稍變蘭葉描者；畫尊老則多從鐵線描。蓋遠紹吳道玄、李龍眠之衣缽者耶？宣德中入畫院，遭同僚之讒，不久便下野窮死。然其天稟的才藝，死後為人所重，其變南宋的渾厚沉鬱之趣而新成健拔勁銳之一體的畫風，風靡天下的畫苑，首自吳小仙、陳景初等，繼而多少名流臨風崛起，遂至使其流派形成一大勢力。從元代移至清初，其間如趙子昂、王叔明、吳仲

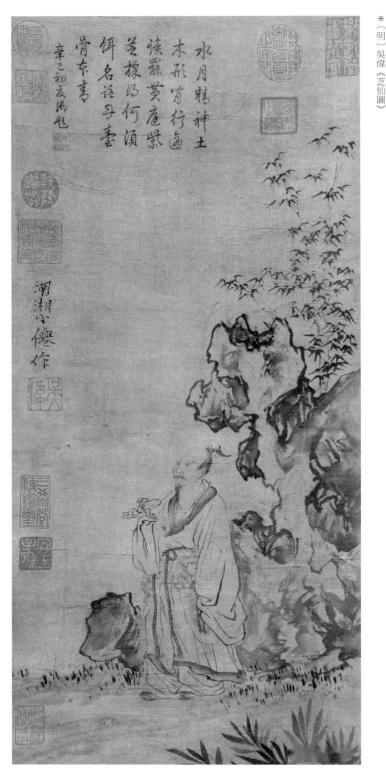

水月精神土
木形宵行遍
讀罷黃庭紫
芝操巧何須
餌名譊予畫
骨本青
辛巳初夏御題

潮湘小僊作

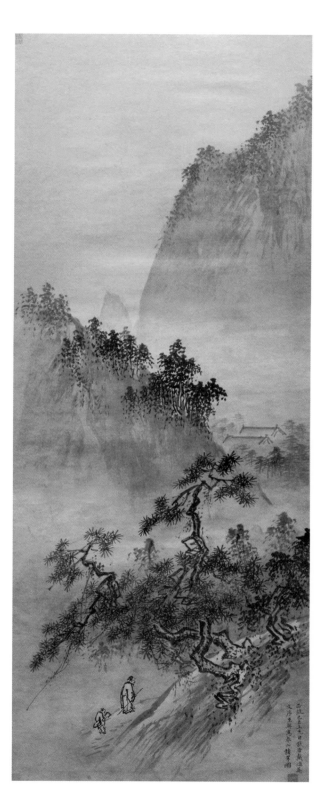

圭、倪雲林諸名手皆是浙人，然至戴文進而始有浙派之稱者，蓋對當時的吳派而用也。傳文進的手法者，吳小仙、陳景初外，還有張路、吳珵、何適、王世祥（文進之婿）、戴泉（文進子）、仲昂、夏芷、夏葵（芷之弟）、方鉞、汪質、謝賓舉、汪肇、葉澄、釋樣中、陳璣等，但以吳小仙為最著名。吳偉字次翁，號小仙，江夏人，當時北海有杜堇，姑蘇有沈周，江西有郭詡，與之齊名。小仙善山水、人物，落筆壯健，人物最長白描。憲宗時被召為錦衣衛鎮撫，直仁智殿；孝宗朝賜錦衣百戶。成化中，成國朱公延之至幕下，以小仙呼之，遂以為號。其門徒有蔣嵩、宋臣、薛仁、蔣貴、宋登春、王儀、邢國賢、俞存勝（小仙之甥）、鄧文明等。如李著，初學於沈周之門，深得其法，因時人重吳小仙，遂改學小仙。世稱吳之末流為江夏派。

那些之外，明代的山水畫，在不大知名的遺品裏，屬於浙派的甚多，如謝晉、何澄、劉俊、張有聲皆是。這復足以想像當時此派的隆盛了。但蔣嵩等弄焦墨枯筆的粗豪，與鍾欽禮、鄭顛仙、張平山、張復陽、汪肇之徒共益陷於頹放，故吳派的論難愈加，遂得「狂態邪學」之譏，漸次使此派向於衰運。這一方面雖是他們自招的結果，但當時尚南貶北的偏頗之論掩一世，也不能不為其原因。縱觀其病最甚的蔣嵩、張路等的畫風，然其技術的自由，卻存吳派不能企及的長處。

（二）院體畫的一派

此派是指屬於南宋院體畫一派的李、劉等之流派的。明代繼承此派者，有冷謙、周臣、唐寅、周延祥、尤求、石銳、陳裸、陳言、沈昭、朱生、張煥、沈碩等。這些作家，不獨能作細麗的青綠山水，且多善金碧界畫等，復兼長設色的人物畫者亦多。如石銳，謂為明代界畫的高手。

在日本，以水墨為主的浙派之逸名遺品，又屬於此派的逸名的青綠山水，以及其他南宋院體畫之傳存甚多，這是由於明末以降，南宋獨盛，院體畫風不為時尚所好，故多流傳於日本。今就此等的遺品以觀其畫

風。屬於這一派的用筆，比浙派細巧綿密，往往有輕軟幽雅之作，存近於吳派之用筆的筆致，故常有與吳派同視。南宋的院體畫，自有兩個流派，成其一派的馬遠、夏圭等的水墨蒼勁的畫風，入明，由戴文進等變化其格調；還有一派就是此派，也跟着風尚的推移而生不少變化，得看做從李、劉的院體畫風移向吳派畫風的過渡之作。堪與浙派的戴文進並馳的明代第一流名手，此派的代表作家周東村、唐伯虎的畫風，便可代表這一派的特相。

周臣字舜卿，號東村，吳人。初學畫法於陳暹，工六法，畫大小像，古面奇裝，纖穠冶麗。又善山水，巒頭多崚嶒。其門下有唐寅、仇英、朱生、沉昭等。

唐寅字子畏，號伯虎，又號六如居士，亦吳人。最善山水、美人。沈周臣以畫法授之，及以畫有名於世，臣或懶於酬應，便使寅代作，非具眼不能辨。唯東村勝於行家之意，六如則富於文雅。徵其遺墨，東村之畫似從北畫至南畫的過渡之作；寅之畫有似於南畫者，這是諸傳中多以寅入南宗之系統的所以然。寅為應天府試的第一人，可知其學殖之深，書卷之氣自然地充溢其楮墨之間。其門下出蕭琛、朱綸、錢貢（兼文徵明之風）及僧日章等。

（三）吳派

明代的山水畫中，稱取汲唐王維以降，荊、關、董、巨、李成、二米、趙子昂、高克恭及元季四大家等之流者為吳派，因為這一派的名匠巨擘大多是吳人的緣故。此派由元季四大家開南畫的典型，國初趙原、周位、徐賁（師董巨）、張羽（字來儀、兼高米二家）、陳汝言、楊基、陳珪、王芾、金鉉、夏昺等紹其風；還有王紱（字孟端，師王蒙，永樂間以墨竹有名）、高棣（永樂中翰林待詔，學米氏父子）、馬琬（字文璧，傳董米之法）、劉珏（有王蒙、董、巨之法）、李時、黃蒙、張子俊、金潤、姜立綱、張寧、顧翰、姚綬（仿吳

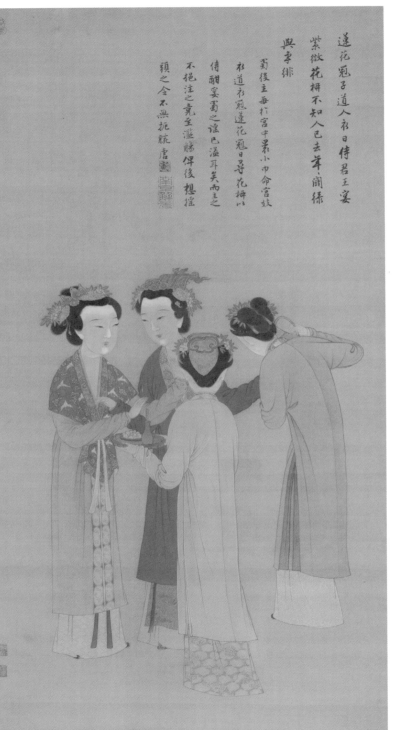

蓮花冠子道人衣日侍君王宴

紫微花枮不知人已去年開綠

與孝緋

蜀後主每於宮中暴小巾命宮妓

衣道衣冠蓮花冠日尋花柳以

侍酣宴蜀之諡此溢耳矣而主之

不艷注之竟至溢饍伊後想搖

頼之今不無扼腕唐寅

仲圭）、毛良（師米氏）、王田（師高房山）、王顯、錢復（傳董源之法）、俞泰、王一鵬等亦屬此派，夏仲昭、

杜用嘉（名瓊）傳王紱之法，用嘉復傳與沈恒（石田之兄）。沈恒與其兄沈貞共顯黃鶴山樵（王蒙）的一派。

當時沈石田及其門流文徵明的名望壓翰墨壇中，傾倒一世，正德、嘉靖時，此派最盛，加以浙派與院體派

的高手周臣、唐寅大都凋落於弘治、嘉靖之間，自明末互清初僅見浙派之後勁藍瑛等；反之，於吳派，嘉靖

以後，董其昌、陳繼儒等學者輩出，紹沈、文之遺緒，其尚南貶北之論，漸投合時代思潮，遂使浙派不能立

足。於是，萬曆以降的畫苑，完全為吳派的獨佔場，甚至使繼紹明代文化的清朝二百多年的山水畫獨屬南宗。

沈周（正德四年卒，年八十三）字啟南，世稱石田先生。博學善詩文，以繪事為遊戲，最長寫生，山

水、花鳥皆極其態，時或草草點綴，而意已足。畫成，輒自題其上下，時人稱為「二絕先生」。落墨皴點是

他最用心之處，常積畫盈篋，皆不施點苔，須清明澄澈時為之；蓋山水林石，乃以點苔為眉目之故。他初師

王、黃，晚年得高房山的粉本十二段，復兼米氏父子之趣。其畫風具元代簡勁之體。其門徒如王綸、杜冀、

盛時泰、陳鐸、朱南雍等甚多，文徵明亦學之。

文徵明（嘉靖三十八年卒，年九十）名璧，以字行，號衡山居士，又號徵仲，與沈周同為長洲人。博

學善書，書法稱明代中一二手。畫學沈周，兼李唐、吳仲圭，畫風筆墨精銳，細緻溫雅。其子文彭、文嘉及

從子文伯仁皆善畫，一門以畫聞世。嘗以文人畫自任。其門徒有陳淳、錢穀父子、陸師道、陸士仁（師道之

子）、璩之璞、喻希連、李芳等。

此等之外，自嘉靖至萬曆、崇禎、永曆的明末之間的吳派畫家，有雪鯉、頤源、黃克晦、貢昌言、徐

渭、周天球、莫雲卿、王逢元、朱多炡一族、宋珏、鄒迪光、詹景鳳、朱之蕃、文昌從、項元汴、徐

高陽、謝時臣、李日華、米萬鐘、徐宏澤、曹履吉、王思任、盛茂燁、項聖謨、關思、張維、文震亨、倪元

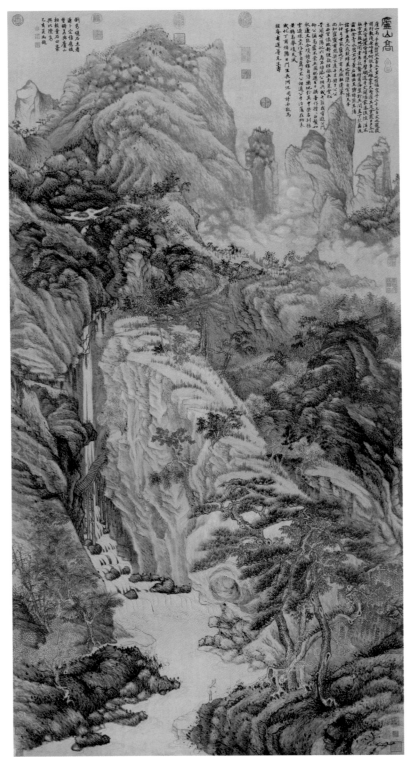

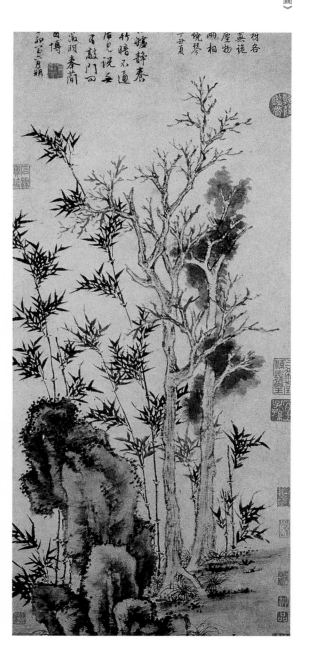

璐、卞文瑜、王建章、張瑞圖、魏之璜、李流芳等，不勝枚舉。又如吳梅村所謂「畫中九友」的董其昌、王時敏、王鑒、楊文驄、程嘉燧、張學曾、邵彌、邵長蘅、張潤甫，是從明末互清初的名聲鏘鏘的。其餘，顧正誼（子慶恩，傳家風）出入馬琬及元季的大家，成華亭一派；趙左與宋懋晉同學宋旭，兼董源、黃、倪之勝，為蘇松派之祖，惜墨構思，不輕易涉筆；沈士充出宋懋晉之門，兼師趙左，成雲間派的一派，其畫風清蔚蒼古，富於氣韻，各人皆顯著。趙左的門下有陳廉，沈士充的門下有蔣謁、申抑南、釋大樹等。

沈石田、文徵明以後，此派最興隆，其門下雖濟濟多士，然繼沈、文而名最著者，為董其昌、陳繼儒二家。董其昌（崇禎九年卒，年八十二）字思白，號玄宰，與陳繼儒（崇禎十二年卒，年八十二）同時代，共善詩文，同以士夫畫的大成者自任。董官至大宗伯晉宮保，以書法重海內；陳謝諸生而高隱，屢徵不就。董之曾祖母乃元代第一流畫家高房山的孫女。董得北苑、巨然之法，以秀潤蒼鬱為旨；陳之畫風，涉筆草草，而蒼老秀逸。陳曾自謂：「儒家作畫，如范鷗夷之三致千金，意不在此，聊示伎倆耳。若色色相尚，便與富翁俗僧無異。」沈、文、董、陳四人，於此派得為明代南宗畫的四大家。

第四節　道釋風俗畫的變遷

壁畫的衰頹──道釋畫──歷史風俗畫──仇實父──南陳北崔──明代人物畫的總評──人物畫的新生面──傳神寫照的一派──曾波臣──禪門機緣圖──木庵心越

會稽徐沁於其所著的《明畫錄》中的《道釋敍》說：

古人以畫名家者，率由道釋畫為始。雖顧、陸、張、吳妙跡永絕，而瓦棺、維摩、柏堂、盧舍見諸載籍者，恍乎若在。試觀冥思落筆，傾都聚觀；輦金輸財，動以百萬，此豈後人所能及哉？近時高手，既不能擅場，而徒詭曰不屑，僧坊寺廡，盡污俗筆，無復可觀者矣。

元以前的人物畫，都以道釋畫為主，但元以降，因佛教的衰頹，其風亦漸變，至明代，佔人物畫的主要地位的，是歷史、風俗畫。至於僧坊寺廡中道釋畫的能手漸稀者，乃是南宋廢禮拜的圖像而玩賞的繪畫勃興以來的事情，元時已滅此種之跡，明代三百年間，僅得數上官伯達、戴進、劉瀾、商喜、宋旭數家而已。依徐沁所云，南中報恩寺有上官的畫廊及戴進的殿壁，但皆遭火劫，都門的慈仁、永安二寺，劉瀾、商喜僅存其跡，瀾之生平已不可考了。至若其他的道釋畫，明代亦不無能手，蔣子誠（永樂時被召入宮廷）畫佛像、觀音，稱明代第一手，胡隆繼之；阮福亞於子誠，宣德中，道釋以倪端、顧應文二人入畫院。其他，丁雲鵬、張靖等傳吳道玄之法，行筆疏爽；尤其丁雲鵬的白描羅漢，存禪月、金水兩家的作風，別具一種風格。依其門徒有熊茂松、李麟等。吳廷羽、張仙童等，亦以羅漢、道釋畫有名。嘉善的王立本，傳南宋梁楷的減筆法，筆勢疏遠，存煙雨微茫之致。許至震善鬼神、人物，得長康（顧愷之）之譽。陳遠、陳鳳、王鑒等，慕李龍眠之風。吳小仙一派取法吳道玄，其徒張路、薛仁、蔣貴輩，漸流於頹放粗獷。至仇英出自周東村之門，作歷史、風俗之圖，其流麗細巧的畫風，為明代人物畫的師範，稱有明第一的大家，風靡當時的畫苑。

明代流麗纖巧的風俗畫，是由英而大成的。

仇英字實父，號十洲。嘗以丹青為事，周東村異而教之，遂成名。人物、鳥獸、山水、樓觀、旌葦、車容之類，皆秀雅鮮麗，被稱為趙伯駒之後身。壯歲為崑山周六觀作《子虛上林圖》，卷長約五丈，歷年始就。

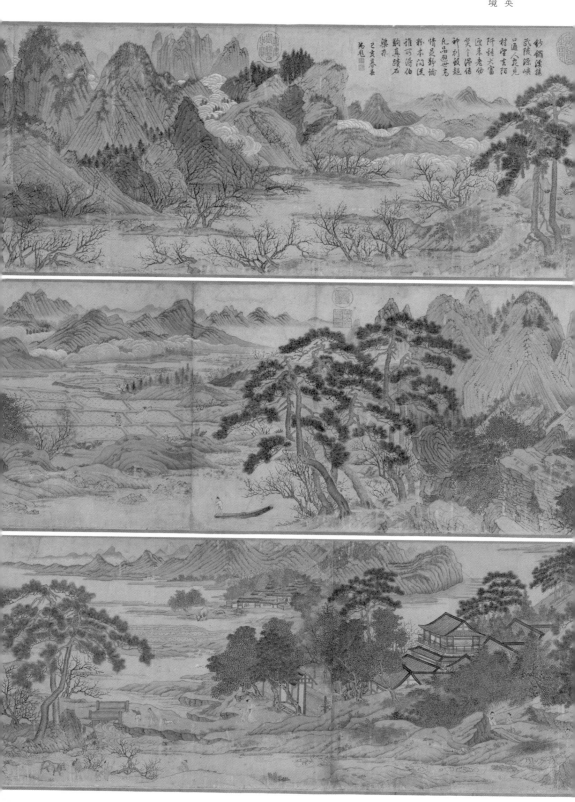

＊（明）仇英
《桃源仙境
圖》

钞籍溪攜
武陵源峽
通人宛見
村宅交當
阡陌犬富
迎本老伯
笑言沼借
神刕越起
凡品思世為
情莫野論
粉本洞汰
誰可游伯
駒真陵石
樂拓
己亥春末
仇龐圖書

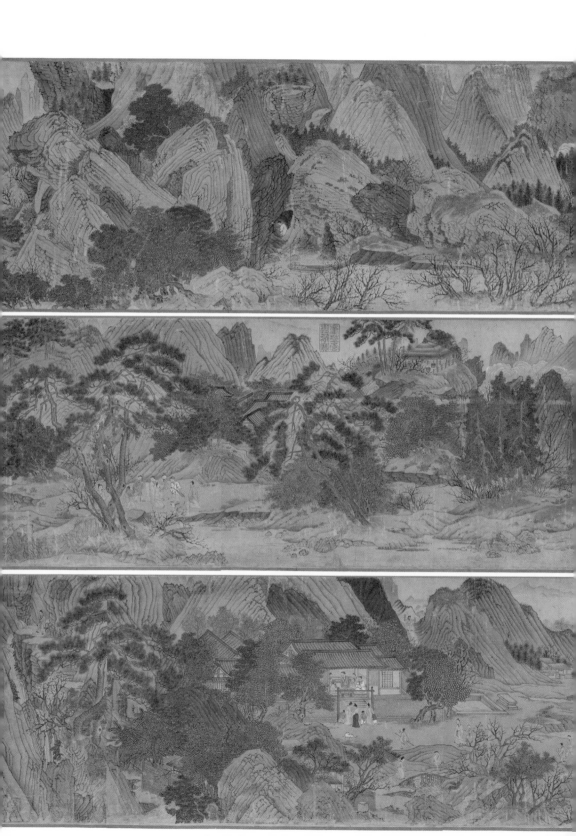

所畫的人物、鳥獸、山林、台觀等，皆臆寫前賢的名筆，斟酌而成，當時謂為圖繪的絕境，藝林的勝事。得屬於英之流派者，有程環、仇完、周行山、朱生、沈完、尤求、英景、段沖及仇英之女杜陵內史等。石銳、姜隱、誠意的作風，亦屬此派。

後至崇禎間，順天出崔子忠，諸暨起陳洪綬，共善人物畫，時稱「南陳北崔」。他們是仇實父以後的人物畫大家，畫法為清朝人物畫之祖。

明代三百年間的道釋人物畫，壁畫式的幾乎絕跡；至其他的道釋畫，也隨着社會風尚的變遷。因元代以降，文化趨墮，故從來的道釋畫，以宋李龍眠等之作，為最後的閃光，其後，值得稱揚者，差不多很少。然元以來，代替道釋畫而新勃興的風俗人物畫怎樣？此種畫的大成者，出明仇實父的妙手。其他雖不無為時人所稱揚者，且諸傳記中亦有列舉為神品、能品的，但實際拙劣的甚多。大概明清的人物畫值得佩服的很少，數量也不多，蓋人物畫自六朝以降，經種種的變遷而至當代的，其格法已成於唐，至宋達其極者，苟得看做乘時代的風尚而打成風俗人物畫的，則宋以後的人物畫，不是可視為已經低落了嗎？宋時郭若虛已論「若論佛道人物、仕女、牛馬，則近不及古」了。於是在明代，經種種的變遷而至當代的，其手法上被迫着宜再開拓一條轉路的必要；而這新手法的開拓上，給與若干要素的，是曾波臣一派的傳神寫照法。但於明代，僅開其端，還未達到與從來的畫法渾融的時期；傳至清朝，及乾隆之際，遂開發可視為此種的代表傑作的上官周的《晚笑堂畫傳》。此種傳神寫照的新手法，由於至明代以東西交通益加頻繁，西洋人來遊中國的頗多，因而學西洋畫者漸眾，遂從來的人物畫以外，成寫真的一派的。故洪武、永樂之際，如前述的沈希遠、陳遇兄弟、陳撝、侯鉞、莊心賢等，皆以此種妙技，為朝廷所徵而寫御容；他如陶成（善青綠山水）、唐宗祚、王直翁、陸宣、林旭等，亦有名於時。然以此種妙技，名聲高一時者，為曾波臣。波臣名鯨，閩晉江人。其技法得神理。傳神的一派，至波臣而新出

一機軸。其法重墨骨，墨骨成後加以傳彩，所謂精神已在墨骨之中者，是於骨描上加暈染之謂，這可知其受西洋畫的影響了。其法重墨骨，從明末至清朝甚多，萬曆年間有金穀生、王宏卿、張玉珂、顧雲仍、廖君可、沈爾調、顧宗漢、張子游（子沂、善山水，後為僧，號釋懶雲）等。

上述的各人物畫之外，禪門機緣之圖往往有之。但元代以降漸稀；在明朝，僅得數其二三而已。如僧心越、木庵，是其主要的。他兩人前後皆渡日本。心越禪師最善書畫，其遺跡傳存日本者，《寒山拾得圖》、《蜆子和尚圖》（日本水戶祇園寺所藏）、《釋尊出世圖》、《達摩大師圖》（東京三佔魁太郎氏所藏）、《三尊圖》（東京長泉寺所藏）等頗多。木庵禪師的遺品，亦傳存《達摩渡江圖》等。

第五節　花鳥及雜畫

花鳥畫的沿革——邊文進及呂紀的黃氏體——寫意派林良——陳道復——周之冕——勾花點葉體——明代花鳥畫的三派——雜畫的變遷——墨竹四大家——墨梅與王元章——孫從吉一家——趙虎

花鳥畫，在宋代以黃氏體、徐氏體的二派最興隆。尤其宣和畫院的諸名手，具黃氏體之眾妙。徽宗亦工此種的畫法。所作大都設色精妙，粉繪隱起如栗，精工之極，儼然如生。及元代，皆祖述黃、徐二家，如錢舜舉（徐氏體）、王若水（黃氏體）猶傳那些的古法。然至明，繪事一變，其畫法亦經變遷。邊文進（宣德中為武英殿待詔）、呂紀（初學邊文進，後兼唐宋諸家，弘治間官錦衣）等，祖述黃氏體，而作妍麗工緻的院體。文進的門下有其子楚祥、楚芳、楚善及其徒錢永、羅績、張克信、劉奇等，呂紀之徒有羅素、車明輿、

唐志寅、陸錫、葉雙石、童佩等。他們的畫風已變移，頗加整致，特殊如呂紀，寫鳳鶴孔雀雜以花樹，後來其樹石頗類浙派的用筆，這大約是由於受風靡當時畫苑的浙派的風化吧。王乾的山水林藪的莽蒼幽岑，為其最顯著的。其他，有沈奎、沈政、陳谷、楊大臨、朱朗、朱謀轂等的精妍工麗畫，以及專以簡易為旨的花鳥畫家。沈周、王問、王穀祥、孫克宏、魯治、朱承爵、徐渭、曹文炳（學孫克宏）等，大抵落墨淺淡，追徐、易之蹤。范暹、林良的一派，皆筆致雋逸，專寫意，不以工為事；蓋寫意派至明而興，林良實可為其創格者。林良字以善，廣東人。弘治間，入事仁智殿，官錦衣指揮。其作多取水墨，而煙波出沒，鳧雁嘯唼，為容與之態，大見清淡之氣，運筆迅速，人不能及。其徒有邵節、乾旭、計禮、瞿果、劉巢等。如沈周、陳淳（道復）等，或也受他的風化吧。他如殷宏，兼呂紀、林良二家之法；陳子和的畫風亦類之。黃壺石（永樂年間）兼陳子和、吳小仙的畫法，自成一家；黃翰（永樂十年進士）亦類之。這些都是屬於寫意派的。

王弇洲謂：「沈啟南之後，無如陳道復、陸叔平者；周之冕能合三子之長，寫意花鳥最有神韻，設色亦鮮雅。」陳道復的寫生，一花半葉，淡墨敬毫，存疏斜歷亂之致，久之，合淺色淡墨之痕而俱化。世以道復之畫為從林藻的《深慰帖》悟入的。其子陳括，甥張元舉，元舉子張觀，皆傳家法。陸叔平（名治）得徐、黃之意。周之冕撮此二者之長而大成之。之冕字服卿，號少谷，吳縣人。萬曆間，落魄不為世所重，後漸成名。家裏養各種的禽鳥，寫生其飲啄、飛止之態，點染生動，最為擅場。至明古來謂「道復妙而不真，叔平真而不妙」。周之冕撮此二者之長而大成之。之冕字服卿，號少谷，吳縣人。萬始起勾花點葉體的一派，周之冕得視為其代表者。此派是融合黃氏體與寫意派而出的，為清朝常州派生純沒骨體的橋樑。姚裕、周裕度、吳枝等，紹道復之法。朱統鋹學周之冕，從武林劉奇得和色法，花色經久愈新。

其餘，太倉的陳天定、許伯明、黃宸、傅清、葉大年等，皆留名畫傳的一時之俊。董其昌謂「吳中能手，多成逸品，而墨林居士（項元汴）醞釀甚富，兼以巧思閒情，獨多宋意」。則元汴亦自成一家的。要之，

凌波亭亭想空姿怪石玲瓏
夜龜山芳哉我雪賦將家畫
老以贈為一枝之

白陽山人復

明代的花鳥，雖從各方面出新意，家家異式，千態萬樣，然得以邊文進、呂紀的黃氏體，林良的寫意派，及周之冕所代表的勾花點葉體的三派為其主要的。

明代的墨竹、墨梅也很多，留名於其畫譜上的名流不少。但於墨竹最顯名的是宋克、楊維翰、王紱、夏昶四家。宋克字仲溫，洪武時侍書，學《急就章》，工寫竹，雖寸岡尺塹，亦千篁萬玉，雨疊煙森，蕭然絕俗。嘗於試院的牘尾以朱筆畫竹。楊維翰字子固，亦精妙絕倫，兼善蘭石，柯九思最推遜之。永樂中名重一時者，為王紱。紱字孟端，存石室、橡林的遺法，遒勁中出姿媚，縱橫外見灑落。就中末流最多者，為夏昶。昶字仲昭，初師事陳繼儒，工楷書，寫竹稱第一，煙姿雨色，偃直疏濃，各循矩度，當時人爭以兼金購之，故有「夏卿一個竹，西涼十錠金」之謠。其門徒有吳巘、張緒、季昶等。其餘，與王紱同入文湖州之室者，有文彭、邢侗、朱鷺等。篔簹的一派亦盛，何震、費槙共屬之。陳芹（字子野）為文徵明所推服，徵明常戒門下生「過白門，慎勿畫竹」。芹善詩文，晚年家金陵，與盛時泰輩結社青溪，乘興寫竹，醉墨欹斜，沾濕衫袖，名高遠近。

墨梅的作家雖也頗多，然最顯名的是王元章、孫從吉等。元章名冕，高才放逸，墨梅冠絕古今，畫上必親為題詠，瀟灑不群。其門徒有周昊、袁子初等。孫從吉，永樂中稱孫梅花，與夏仲昭齊名，其梅與仲昭之竹同價。女孫夫人傳父法，「擅孫梅花」之稱；婿任道遜亦得婦翁之法，多蒼涼之致。其他，盛安的豪縱爽趣，王謙、金琮、陳錄等的蒼勁幽逸，皆一時之俊。

這些墨竹、墨梅外，於蔬果，釋可浩（號月泉）的葡萄最有名，枝葉俱宿生氣，直入宋末僧日觀之室。

此外，趙廉善畫虎，人稱「趙虎」；韓秀實於洪、宣間以畫馬供事內殿；許通、劉叔雅的畫牛，頡頏戴嵩。餘如朱舜耕、張德輝之於龍，亦有名於時。

第二章　清代的繪畫

第一節　清代文化概觀

清代文化的特質——康乾之治世——清代繪畫的特色——清朝的內廷供奉——藝術的衰微

清代明而有天下，經二百五十餘年，然其所代於朱明者，僅得政權上的勝利而已，於文化方面，明風掩覆了清代，走上發展之途，故清的制度文物，大抵存明季的遺風，其思潮亦揚前代的餘波。清朝的學風，從明代形式的擬古的學風一轉而為考證之學，致使一代的學風傾於訓詁註釋。這，一由於明代復古的氣運跟着清初興國之勢，一轉而及於學術上，反抗朱儒哲學的思辨的學風，復歸漢唐文獻學的形式的學風；一由於清朝不是漢族，迫於鎮壓國民的排外思想之必要，欲使學者們委一生於書齋的考證的研究，無論議世事之暇，羅致學者從事可為百代典據的大編著的人為的施政方針之結果。故國初聖祖、世宗、高宗相繼立，獎勵文學、開書局，以定清朝的基礎。在康熙、乾隆的治世裏，吳梅村、王漁洋的詩，金聖歎評校的小說等，前後崛起；出《明史》、《佩文韻府》、《佩文齋書畫譜》、《康熙字典》、《西清古鑒》、《四庫全書提要》、《大清會典》、《淵鑒類函》、《大清一統志》等的大編著。興國的氣運招致了學術的隆盛，乃至以博證精緻的考據為儒家的面目。時代的思潮既然這樣，故如清代的詩文，大概都是外形、文辭比內容、

思想注重，無風骨氣韻之高致，而以聲調辭藻的豐麗見長。其風尚也自然地影響及當代的畫苑。花鳥方面，流行着祖述黃氏體的佳麗的周之冕、呂紀等的流派，更產生脫化自徐氏體的細巧的寫生風的純沒骨畫；惲壽平出，稱寫生的正派，海內的畫家皆仿效之，終至有常州派之目。當時四海昌平，士夫文人多富於優遊風雅，遂來了所謂文人畫的流行。書卷的風氣掩覆一世，影響到畫道的上面，與明代由沈、文、董、陳啟發的文人畫的風尚相投合，而現所謂明清南畫的興隆。如此的趨勢，在前章已經說過，為從明末萬曆頃通過康熙、乾隆間的一貫的狀態。吳梅村的「畫中九友」，崇禎末的畫社「玉山高隱十三家」等，各皆跨明清二代，使明末至清朝的山水畫，完全成為明清南畫的獨佔場。其畫風雖家家異樣，但大概都存輕軟之風，和其文學之缺少風骨氣韻一樣，且筆致圓潤而力弱，有似於明清的畫風。

在清朝，並沒有如宋、明之設畫院授官級等的事情，僅有內廷供奉的畫人，於朝廷司畫。康熙、乾隆之際，聖祖、高宗大好文學，獎勵文藝，故畫道亦跟着文運的鼎盛而興隆，朝廷徵為供奉內廷的也不少。康熙時，焦秉貞取西洋畫之法，出一新機軸，以寫照為內廷祗候；顧見龍、徐璋亦以寫真祗候內廷；王原祁供奉內廷，鑒定古今名書畫，嘗於聖祖幸南書房時為供奉，受詔畫山水，聖祖憑几觀之，移日不覺。其他，鄒元門（樂安之高弟）、葉陶（山水大斧劈）、釋成衡祗候內廷，釋覆千受詔師王原祁為司農代筆。世祖朝，孟永光（師孫克宏）以人物寫真祗候內廷，謝松洲（兼倪、黃及宋人筆意）於雍正初受命鑒別內府所藏的真贋，因進所畫的山水，留一載，以疾罷歸。乾隆之際，唐岱與余省共以山水共事內廷；袁江、陳枚、賀金昆等亦共事憲廟，供奉內廷。乾隆十六年，當聖駕南巡時，張宗蒼（出黃尊古之門）進畫冊，蒙恩賞，受命上都祗候內廷。

這樣，康熙、雍正、乾隆的百三十多年間，是學術技藝的最進步的時代，武功之盛，也超越前古。清代

的隆盛到乾隆時達其絕頂。但物極則變，導其衰運的原因，也伏在他的晚年。高宗在位六十年，禪與仁宗，其後，教匪、海盜及回部之亂起，與外國的交涉愈頻繁，國事漸多難。於是，嘉慶以後，國運不振，同時藝術之花也顯著地褪色了。

第二節　山水畫

南畫勃興的原因——乾筆點曳的手法——清代山水的特色——浙派的後勁——吳派的遷變——江左三王——王原祁——虞山派等——海陽四大家——金陵八家——畫中十哲——玉山高隱十三家

如前述，山水畫在明代，沈石田、文徵明、董其昌、陳繼儒輩崛起，聲望傾藝苑，為翰墨壇中的權威，其尚南貶北的畫論，風靡一世，故自明嘉靖、萬曆時，吳派大勃興。進至清康、乾之際，以四海昌平，士大夫皆富於優遊風雅的思想，其高懷逸興的風尚，益與南畫的本領相投合，使清代三百年的藝苑獨為南宗所佔領。唯是，雖一例稱為南宗，然家各異其式，變化千態萬狀。畫風大抵都屬於明代沈、文、董、陳的末流，技術極自由，精巧的浙派及其他健實精妍之風廢墮，以渴筆的抹擦與淡墨渲染及淺絳烘染諸法成畫調者甚多。在張庚浦山時，於此等諸法中，亦多專事乾筆點曳的。張庚浦山說：「唐、宋入畫山水，多用濕筆，故稱水暈墨章。迨元季四家，始用乾筆。至明，董其昌合倪、黃兩家之法，純用枯筆乾墨，然是亦晚年之偶為；今人便之，遂以為藝林絕品，爭而趨之。雖骨幹老逸，然遠失氣運生動之法。蓋濕筆難工，乾筆易為；濕筆易流於薄，乾筆易於見厚；且濕筆渲染費功，乾筆點曳便捷，以是爭而趨之。由是，作者觀者一為

耳食，相與侈大矜張，遂特盛行，以濕筆為俗工而棄之

會董源之意者也。」錢大昕說：「近來之畫，雖為簡遠超妙，實乃盡失古法。」蓋清朝之畫山水，多祖述宋之

董、巨與元季四大家等，所作的款識上雖也多載仿董、巨等者，但實際卻屬於沈、文、董、陳，其末流，其技

巧漸陷於一定的典型，頗缺乏自由的態度，見宋元的風格者甚稀。尤其是因董其昌析筆墨之精微，究宋元之

異同，為藝苑的首望，後之士人爭慕之，當時以董其昌為中心的華亭一派，首推重於藝苑，但是，他們的心

目為思白所蔽，學者多務點擬拂規，唯恐失之，徒襲其皮毛，忘其精髓，遂至流成習氣。

然清朝的山水畫，就其技巧方面，從大勢上觀察起來，縱有缺乏健實精妍之趣，但其筆致圓潤有趣；

乾濕互用的上乘者，則秀潤之氣充溢畫面；水氣豐滿處，不易模仿，皆發揮清代山水畫的特色。尤以明清所

作，主要稱為文人畫的，以淡泊的風致為主，在不求技巧的精微中，寓莫大的詩趣，灑落書卷之氣橫溢畫

外，發展其「非職業的」一種風格，這也許可稱為中國山水畫的新發展吧。

清朝的畫苑，雖然南宗獨盛，北宗始就湮滅，但從明末互國初，傳浙派之祖戴文進的衣缽，一洗蔣嵩、

張路等粗獷頹放的弊風，添清代山水畫以健實精妍之美，在給吳派嫌為「浙習」評為俗惡之中，為浙派的後

勁而嶄然出人頭地者，是藍瑛。瑛字田叔，號蝶叟，晚號石頭陀。初究黃子久等，其風秀潤，晚年得浙派之

意，筆力益蒼勁。蓋至藍瑛，殆合南北而為一，以成其精藝者耶？藍瑛及其徒的遺墨，在中國不大注重，故

流傳日本的甚多，其畫風存健實精妍之妙，正足窺浙派的本領。其子藍濤、藍孟及其徒陳璇、王奐、馮湜、

顧星、洪都、蘇誼、禹之鼎、丁錫、龔振、王巘、胡眉等亦傳其畫風。

至於吳派的作家，諸傳所載，其數不勝縷舉，唯是定立清朝山水畫的典型。在畫苑中，聲名最高的，是

從明末至清初的江左三王（王時敏、王鑒、王翬）。王時敏號煙客，善詩文，最長八分書。涉獵古今名跡，

佈置、設色、勾勒、研拂、水暈、墨彰皆有根柢，最得黃子久之妙，論者以一峰老人的正法眼藏歸時敏。嘗

因董其昌、陳繼儒，而被呼為文敏之傳燈，真源之嫡流，畫苑之領袖。當時四方之善畫者，接踵於門，得其

指授的很多，如王翬，為其首者。當時與王時敏齊名，入董、巨之室，皴擦爽朗，暈染嚴謹，以沉雄古逸之

氣勝者，為王鑒。鑒字元照，弇洲之孫，曾為廉州太守，故亦稱王廉州。精通畫理。與王時敏同鄉，且有戚

誼，互相砥礪，益發揮其妙。時敏、鑒二家，於斯道有開繼之功。迨大成於此二家之薰陶，融洽南北兩宗而

為一，曹倦圃、吳梅村等稱為「畫聖」的王翬出，使此派更盛，清代的山水，殆有由此三家定其典型之觀，

世稱「江左三王」。王翬字石穀，號耕煙散人。王鑒嘗遊虞山，翬以畫扇呈鑒，鑒大驚歎，遂訂師弟之交，乃

使翬先學古法書，數月，親捐授以古人的名跡、稿本，其技大進。既而鑒以遠宦之故，引翬謁王時敏，時敏

叩其學，歎曰：「是煙客之師也，乃師煙客哉！」遂共遊於江南、江北。自是，受二王的薰陶，遂融洽南北而

成一代的作家，稱百年來的第一人。其畫風清麗，融洽筆墨之妙趣。嘗論畫曰：「畫有明有暗，如鳥之雙翼，

不可偏廢。」又曰：「繁不宜重，密不宜窒，伸手放腳，要寬閒自在。」又曰：「以元人之筆墨，運宋人之丘

壑，而澤以唐人之氣韻，乃為大成。」又曰：「凡設青綠，要體嚴重而氣輕清。得力全在渲染。余於青綠，靜

悟三十年，始盡其妙。」這又足以知其根柢之深了。

三王的畫風，風靡一代，其門流頗多，王時敏之子王撰，其徒吳歷；王鑒之徒王原祁、薛宜、通證、上

睿；王翬之徒楊晉、胡竹君、徐溶、宋駿業、唐俊、顧卓、金堅學、袁慰祖、楊恢基等，共傳其風。其中，

吳歷與王原祁最著。尤其王原祁，傳祖父王時敏的精藝，於大癡（黃子久）的淺絳最稱獨絕，與其說是用書

卷之氣盎然溢於楮墨外的手腕，毋寧說是有行家之習氣的王翬，有對峙之觀。張庚浦山說：「王原祁出世之

時，正虞山王翬以清麗之筆，名傾中外時也。原祁以高曠之品突過之，世推為大家。」王原祁字茂京，號麓

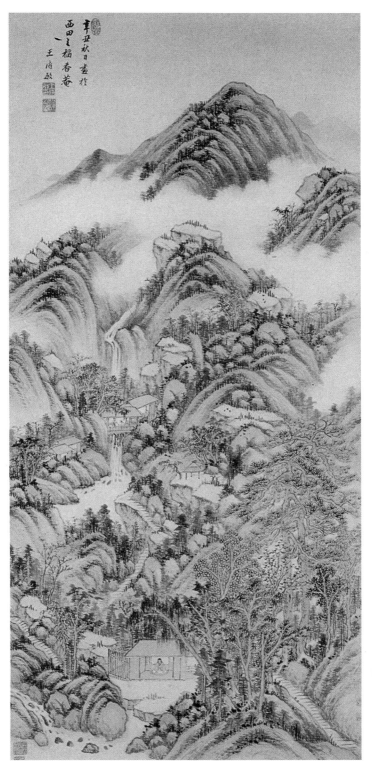

〔清〕王時敏《山水圖》

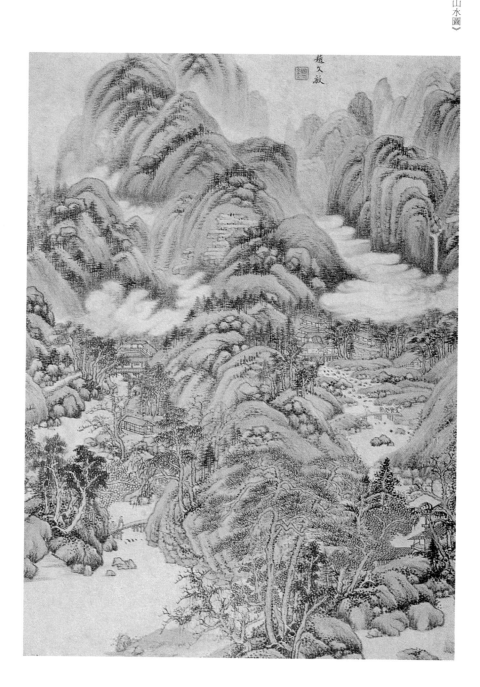

台,供奉內廷,鑒定古今名書畫,為少司農,充書畫譜館總裁。幼時偶作山水小幅,祖父時敏見之,訝曰:「此子業必出我右。」乃為其講六法之要,古今同異之辨。及南宮獲雋,又曰:「汝幸成進士,宜專心研畫理以繼我學。」由是筆法大進,名傾畫苑,與前述的「三王」共稱為「四王」。門下濟濟多士,風靡一代。王鑒嘗見原祁之畫,謂王時敏曰:「吾兩人當讓一頭地。」時敏曰:「元季四家,首推黃子久,得其神者,董宗伯(其昌);得其形者,予不敢讓;如若形神俱得,吾孫其庶幾乎。」鑒深以為然。晚年好作梅花道入墨法,最得神味。其徒,有華鯤、金明吉、唐岱、王敬銘、黃鼎(兼王翬法)、趙曉、溫儀、曹培源、李為憲、釋覆千、吳應枚、吳振武、王昱等、張棟、呂猶龍等亦仿其風。王翬的末流,稱虞山派,廣出入諸體,格尚清麗道潤;王原祁之後,稱婁東派,專傳氣韻之高曠。王原祁之徒黃鼎、王時敏之徒吳曆,畫名最著。黃鼎的門人中,方士庶、張宗蒼(乾隆供奉)的畫名甚高;魏成之畫亦出此。其末流,有奚岡、李良其等。吳曆之門,有陸道淮、王者佐、胡節等。其畫風以渾厚勝。

此等的流派外,還有新安派、松江派、姑熟派、江西派、金陵派等之稱。新安的畫家之多宗424清閟者,始自釋弘仁,稱其末流為新安派;弘仁之徒,有高翔、祝昌等。松江派是稱紹董其昌法的趙文度的末流。姑熟派,以與查士標、汪之瑞、釋弘仁共稱「海陽四大家」的孫逸並稱為「江左二家」的蕭雲從(善人物)為其祖。雲從是復與陳延共被呼為「畫院二妙」的高手,其畫風不專宗法,自成一家,有高森蒼潤之趣,格力可觀。姑熟海陽四大家中,孫逸的畫名最高,兼南北各家之法,人謂為文待詔的後身,查士標,與程正蔡、曹岳、趙文度、宋石門、普荷、馮景夏、黑壽同傳其昌之法,聲價與孫逸均重,其門弟有何文煌、釋石莊等。江西派,創自羅牧。牧崛起於寧都,以壯快的健筆,別出一風,名動公卿大夫,江西的學者多宗之。呂煥成的遺品酷似牧。還有以龔賢為首,次及樊圻、高岑、鄒哲、吳宏、葉欣、胡造、謝蓀,稱為「金陵八家」。浦山謂:

〔清〕王原祁《山中早春圖》

余養疴之暇日主盧谷眼
為人作畫七承庵臣先引之
命遂中主山間宿霧頗有會
心處發緊徹陸續而成忽率
蔡矢古
乙周初秋
麓臺祁

「均稱金陵一派，然其間自有類浙派與類松江派者之別。」蓋龔賢等的畫風沉雄蒼老，或是與江西派的羅牧同受浙派的風化。然家家各存特長，無不非南宗者。

其他，從國初至乾、嘉之間，南宗中能自成一家者亦頗多。顧昉、釋道濟、馮源濟、方丈獻、八大山人、張宏、赫頤、傅山、周之夔、惲向、方以智、莊冏生、渾本初、馬昂、宗沈敬、文點（衡山之後）、顧大中、笪重光、顧豹文、蔡澤、程雲、葉有年、陸癡、翁嵩年、釋髠殘等，各皆自具風裁。就中以顧昉、釋道濟之名最著。顧昉的畫，骨氣清雋而高厚，所謂「有筆有墨」為畫學之正宗；王翬嘗激稱其高古莽蒼，氣韻溢紙外，為近來不多見。釋道濟，王原祁推稱為江南第一，其徒亦多。再如王澤、吳梅村、周鼎、黃向堅、徐枋、趙澄、徐柏齡、萬弘衙、釋戒聞、上官周、沈宗騫、虎林章氏（章谷、章聲等）、秣陵盛氏等，皆名高一時。其餘，朱文震所謂「畫中十哲」的高鳳岡、高鳳翰、李世倬、紫慎、張鵬翀、李師中、董邦達、王延格、陳嘉樂、張士英，崇禎末的「畫社玉山高隱十三家」（潘徵、歸文休、許滄溟、沈開之、張子美、孟華琳、沈子柳、張炳南、徐孟碩、顧伯厚、許瑞玉、龔慧、姚元略），多於清初為南宗人。此外，南宗的作家極多，其中，伊孚九、費漢源等，於雍正時，前後遊日本長崎。先以避明末之亂，東渡日本的僧逸然等，於禪餘弄墨戲，始啟發開明清南畫之緒者，遂為導日本的南畫勃興的導火線。

第三節 人物畫的變遷

關於人物畫法 —— 繪畫的本領 —— 道釋畫 —— 楊芝 —— 歷史風俗畫 —— 陳洪綬 —— 柳遇 —— 寫照派 —— 洋畫派 —— 上官周的《晚笑堂畫傳》

山水畫家，除卻隋及初唐的屬於院體派等的少數行家外，向來大都為文人士大夫的餘藝。但至於道釋、人物、界畫等諸門，漢、魏、六朝、隋、唐之間不消說，便於中唐以降而至清的文人士大夫畫的流行益趣隆盛之間，差不多也都屬於專門的行家。這，徐沁於《山水敘》上說：「以筆墨之靈，開拓胸次，與造物爭奇者，莫如山水。當煙雲滅沒，泉石幽深，隨所寓而發之，悠然會心，以便發揮天趣。至人物畫等，原以得描寫之真為先，故欲體貌他物者，要先殫心畢智，以求形似，而規矩於遊方之內。是以少有技能者，易畫山水，使常人便於染指斯道；反之，得描寫之真，須多年之研鑽，不可不待於專門之技工。」這是自古以來，於人物等方面，多專門行家的所以然。至若繪畫的本領，則各門同是以看破世俗的凡眼所不能看到的絕高的真理 —— 即潛藏於自然裏的美的奧義，發揮之於畫帖上，把出於自然而不得自然的開發的地方，以形似解說之，為其本務。到這裏，則尺幅之畫，亦成為解說天地的秘奧與人生的意義的妙諦，超越自然，而乾坤清新之氣，縹緲地溢於楮墨之間。所謂入山水易，入人物等難者，僅不過是入門的微旨；至其堂奧，則各門共為越難易之域，超出科學的淘汰的至境。

道釋畫中的壁畫式者，在元、明時代已經很少，入清朝，則此種的畫家殆將絕跡，可數者，僅楊芝等一二人而已。西湖天竺寺的壁畫《觀自在像》，是楊芝的筆跡，但已毀於火。芝又善人物、仙佛、鬼神、筆

力雄健縱恣，不假思慮，援筆立成，尤長於尋丈之作，他自己曾說：「若得三十丈之大壁，磨墨一缸，以大帚蘸之，乘快馬而成，庶幾手臂方舒，心胸以暢。」然以不善小幅，故流傳極少。至於其他的道釋畫，比之前代，殊有遜色。楊芝之外，徐人龍、丁元公、釋弘瑜、呂學等，皆善仙佛、鬼神、人物；魏向、誠身，共長羅漢、姚宋（羽京）的瓜子上的《十八羅漢畫》，世稱絕藝。歷史、風俗的人物畫方面，在明末被稱為「南陳北崔」的陳洪綬，互清初，仰為斯道的第一妙手，高在仇英之上，至謂為近代人物的冠冕，三百年來無此筆墨的程度，以為人物畫的開山祖，於當代的藝苑上，添一段大光彩。洪綬字章侯，號老蓮。明崇禎間，朝廷欲召為供奉，不就而辭去。四歲已能畫圖，使岳翁驚歎。其畫風，軀幹偉岸，衣紋清圓細勁，兼李龍眠、趙子昂之妙。設色得吳道玄之遺法，力量氣局有超拔磊落的風致。其子陳字（號小蓮），門人王樹穀、嚴湛、來呂禧等，傳其遺風。

此外，可視為仇英的流亞者，以柳遇、吳求、吳正（求之子）、周兼等最有名。尤以柳遇有精密生動之致，佈置樹石欄廊，點綴幽花細草，乃至玩物器皿，各盡佳妙。與同鄉徐枚，聲名藉甚。其他，游士鳳、蔡嘉，稱國初能手。郭昆、王樸、揚名北方。華胥的水墨，直入李龍眠之室。楊晉工山水，兼善人物花草。常從王翬遊，翬作圖時，凡有宜畫人物、輿轎、牛馬等者，皆命楊晉寫之。禹之鼎初學藍瑛，後出入宋、元諸家，遂成一家。其白描，不襲李龍眠的舊習，而用吳道玄的蘭葉法，兩顴微用脂，赭暈娟娟古雅。馬相舜長於王式的《祕戲圖》。餘如朱賓佔、劉源、金農、黃慎、王鏊、王國愛、葉舟、俞宗禮、吳楙、黃堅、王國材、孟永光（孫克宏之徒）、華嵒等，皆以人物士女知名一時。

人物畫中，也另外有寫真的一派，此派亦別為種種，中間屬於明曾波臣之流派的最多，前述的他的門人外，入清朝，有謝彬、郭鞏、徐易、劉祥開、張琦、張遠、沈紀、顧企等。沈韶的高足徐璋，海陽徐穎，亦

＊〔清〕（意大利）郎世寧《馬術圖》

傳其法。此中以謝彬、徐璋最顯名。謝彬謂為波臣的高足，其人物，於山水中有點景。徐璋於康熙時祗候內廷，在都門，聲名甚重。這一派外，別自成一家者，有顧銘、顧見龍（康熙間內廷祗候）。得視為此兩家之流亞者，有沈行、濮黃、鮑嘉、俞培、周果、王僖等。其餘、卞久、卡祖隨（久之子）、王簡、李岸、楊芝茂、劉九德、夏果、丁皋、戴蒼、陸燦等，亦皆傳神之能手。還有受西洋畫的影響，別成一家風的，如康熙中入內廷供奉的焦秉貞，為其最顯著的作家。秉貞開寫照的一機軸，其陰影、遠近諸法，當描寫實物時，最得其真，故名聞遠近；因而學者亦多，冷枚最著。崔錯亦學其法。莽鵠及門人金玠等能作基督教聖母抱一小兒圖，為天主像。蓋西洋的畫法，明時，歐洲人利瑪竇來中國，居南都正陽門的西營中，能作基督教聖母抱一小兒圖，為天主像。每語人曰：「中國只能畫陽面，故無凹凸；吾國兼畫陰陽，故四面皆圓滿。凡人正面則明，側處則暗。染其暗處，而稍黑此。正明之明者，顯而凸也。」其後，曾波臣的一派，由那畫法出一機軸，一時趨於隆盛。但因其畫風的刻畫式，痛為好古派所排斥，且有與國家的風尚不相容的，故其派的末流，漸至招俗工之譏。然至清康熙、乾隆之際，跟着國運的發展，復見西洋畫的隆盛。如焦秉貞以寫照召入內廷，其徒尚盛。所謂江南畫家的傳法，是用淡墨先鈎出五官的部位，全以粉彩渲染成之，這足知他受洋畫的影響的。乾隆時，意大利人郎世寧，由西洋法反過來研究中國畫，其作品具各方面的特色，故乾隆敕選的《西清硯譜圖》，完全為純粹的西洋風。他如《乾隆南巡圖》（日本東京大倉氏博物館中，陳列其若干卷中之一卷）的院體緻密的寫真畫，亦存於今。

當時山水畫家之間，對着陸曠的雲間派、藍瑛的武林派等，而把上官周、金古良（子可久、可大）、劉伴阮之徒稱為金陵派。但這些上官周、金古良們，毋寧說是人物畫家，他們的畫風，大加西洋的風味，如上官周的人物畫，可謂為清朝三百年間的白眉。其所作的《晚笑堂畫譜》，為日本菊池容齋的《前賢故實》的藍

本，可算是這種畫法的代表作品。

第四節　花鳥及雜畫

花鳥的諸派——純沒骨體——王武——惲壽平——常州派——蔣廷錫——清代花鳥畫的成功——水墨雜畫

清朝的花鳥畫，流派頗多，有繼承前代風格而發展之者，如王石、張雍敬、曹源弘（子相文）、遲惼、胡毓奇（兼林良之風）等，是依黃氏體鈎染的古法。孫克宏、孫杖、虞沅、趙之壁、張若靄等，各皆紹明周之冕等的勾花點葉體。雍正時東渡而資日本花鳥畫以發展的沈銓（南蘋）的畫風，也是這勾花點葉法的最進於寫生的，極巧致精麗。其餘，祖述陳白陽（寫意派）者，有蔣深、顧卓、閔秀李因、鮑詩等。然於清朝最流行，且可視為這一門的代表的流派者，實惟王武、惲壽平、蔣廷錫等的純沒骨體。雖然同樣稱做祖述北宋徐崇嗣的沒骨體，但徵諸傳存於日本的北宋趙昌及元錢舜舉的遺品，則其法之稱為「沒骨」，並非骨法的描線完全沒有，不過為着細勾的描線，傅彩的不利，僅於草苔之類，沒有線畫而已。故宋、元的沒骨體，是比於黃氏體的專作勾勒、填彩而得名。如設色不用石具等，好用水彩的輕淡的。至於清朝的沒骨體，觀張莘（秋轂）等的遺作，得知是完全不用勾勒細線的純沒骨體。蓋徐、黃及林良的寫意派等，渾然融合而成周之冕等的勾花點葉體，再發展而成純沒骨體的。勾花點葉體，原以黃氏體為根柢，故若以此派最進於寫生的沈銓等之巧致精麗的畫風，得為黃氏體之變化發展的絕藝；則清朝的純沒骨體，是以徐氏體為根柢，而成諸派之融合，可得謂為極徐氏體變化之妙的。此等純沒骨體的諸家中，先去其時習，建設這派的一角者，為吳人王

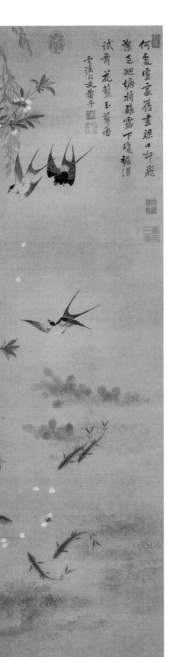

※〔清〕惲壽平《燕喜魚樂圖》

何處靈家舊畫梁口卿飛
紫色廻塘將雛靈下瓊瑤□
試青花蘂玉剪香
雲溪外史惲壽平

※〔清〕王武《牡丹圖》

郤笑傾城艷色嬌不並此是玉堂仙
康熙戊辰嘉平月
忘庵王武

〔清〕蔣廷錫《荷塘逐清波》

武。武字勤中，號忘庵。王時敏推稱之，謂近代之寫生，率皆有畫院之習，獨勤中神韻生動，當在妙品中云。其畫風為逸筆，點綴流麗，多風致者，乃法徐氏體。學者多宗之，黃筌一派遂少傳。其徒，有張畫、周禮等。唯是，為此派的大成者建設者，傾動天下之藝苑的，是武進的惲壽平。壽平字正叔，號南田。初好畫山水，以復古為志，及見虞山王翬的山水，自思不能出其右，謂王翬曰：「斯道讓兄獨步，余妄恥為天下第二手。」遂棄山水而學花卉，斟酌古今，歸北宋徐崇嗣。由是一洗時習，獨開生面，被推為寫生的正派，海內學者皆受其風化，流行天下，乃至有常州派之稱。其寫生，簡潔精確，賦色明麗，天機物趣，畢集毫端。又能詩書，所題的詩句甚清麗，書法得河南三昧。傳其衣缽而知名一時者，有張子畏（南田之甥）、朱繡、馬扶義、鮑楷、邵曾復、吳生、習忍（南田之女）等。但至其末流，則專事描摹，小山謂後之學壽平者，不師其意，專事描摹，枝幹不分，苞帶不備，真意盡失，尚為贋款而欺世云云。

當時常熟有蔣廷錫（號南沙，康熙進士）名聲甚高，其畫品齊南田，直奪元人之席，士大夫雅尚其筆墨，取為楷模者甚多。傳其法者亦不少，鄒元斗（康熙供奉）、錢元昌、李鱓、湯祖祥等之名最聞。廷錫性恬雅愛士，凡有才藝可觀者，皆羅致門下指授之，使各成其材，因而其贋本亦多。李鱓與胡毓奇、許慧等其能林良之寫意畫，與儀真陳撰之名相伯仲。

此外，鄒一桂（號小山，雍正進士，官內閣學士）為南田後所僅見。華亭瞿潛稱其水墨望之若五彩，冷雋清冰，有易元吉之規範，其名最著。再如文定（文待詔後裔）與王勤中齊名；朱雲輝名聞荊、楚之間；姜恭壽以瀟灑之筆，與同鄉史鳴皋相上下；杜曙之水墨花草，亦聞於梁、宋之間；吳應貞及文俶二女史，實閨秀之粹。其他，山陰姜廷幹，華亭陳舒及童原等，亦一時之選也。

要之，清朝的花鳥畫，比其他的各門，會把比較成功的結果齎給現代。中國的藝苑，因嘉慶以降，國運

漸傾，同時畫道也漸趨衰運，至最近世，此道頗極寂寞，其氣韻技工之可稱揚者，幾乎很少；唯是，還剩花鳥一門，能發揮其妙技，入不重寫生的近代人的雅賞，而得維持中國繪畫的命脈。蓋至最近世，特殊地傳花鳥畫的妙技，而喧傳於歐洲之間，使最近的中國繪畫恰有「萬綠叢中紅一點」之觀者，實不能不說是常州派等的餘響。

再觀清朝文士的墨戲，可稱為翰墨中的旁枝者，墨竹家中，錢塘魯得之（字孔孫，號千岩）。初法吳仲圭，兼追蹤文同及蘇東坡，李日華稱其為翰墨中的精猛之將；次而仁和諸昇、山陰王崿。及萬其藩、陳一元、吳秋聲等，聲名殊高。諸昇（字日如，號曦庵）的弟子，有阮年；錢塘俞俊亦紹其法，有出藍之稱。又兼善墨竹及墨梅者，有朱耷、張風、金俊明、李琪枝、張乙僧、金勃、汪士慎、許友等。就中，朱耷的弟子有萬介；馬頎亦得其風格。於墨蘭得名者，為江都文命時及閨秀顧媚等。其餘，楊維聰、呂佐以畫魚有名；周璕以畫龍聞名；尹小楳畫驢得妙，人呼為「尹畫驢」；高旦園、高其佩（其徒有傳雯、朱論浣）最善指頭畫，時人稱為「指頭生活」。李世倬、吳振武、王德晉、蔣璋等，亦於指頭畫有名，稱蔣璋之後為指畫蔣派。

然此等墨戲，也漸次陷於流弊，有些外行畫，卻似不甚外行，其風流氣韻汪溢畫外者甚少。故徐沁亦謂宋元此派作者浸盛，乃為史為譜，其法益詳，其流益敝，雖名家猶不免以任性取嘲，況其下者乎！

封面題字	…………	吳少勤
責任編輯	…………	王婉珠
書籍設計	…………	吳冠曼
書籍排版	…………	楊　錄

書　名	…………	中國繪畫史
著　者	…………	（日）中村不折　（日）小鹿青雲
譯　者	…………	郭虛中
出　版	…………	三聯書店（香港）有限公司 香港北角英皇道四九九號北角工業大廈二十樓 Joint Publishing (H.K.) Co., Ltd. 20/F., North Point Industrial Building, 499 King's Road, North Point, Hong Kong
香港發行	…………	香港聯合書刊物流有限公司 香港新界荃灣德士古道二二〇至二四八號十六樓
印　刷	…………	中華商務彩色印刷有限公司 香港新界大埔汀麗路三十六號十四字樓
版　次	…………	二〇二三年四月香港第一版第一次印刷
規　格	…………	十六開（160×240 mm）一八四面
國際書號	…………	ISBN 978-962-04-5105-8

© 2023 Joint Publishing (H.K.) Co., Ltd.

Published in Hong Kong, China.